플라워 오일 파스텔
원데이 클래스

박에스더(화원) 지음

길벗

알록달록 오일 파스텔로 기록하는 꽃과 일상

플라워 오일 파스텔 원데이 클래스
Flower Oil Pastel One-day Class

초판 발행 · 2022년 6월 24일

지은이 · 박에스더(화원)

발행인 · 이종원
발행처 · (주)도서출판 길벗
출판사 등록일 · 1990년 12월 24일
주소 · 서울시 마포구 월드컵로 10길 56(서교동)
대표 전화 · 02)332-0931 | **팩스** · 02)323-0586
홈페이지 · www.gilbut.co.kr | **이메일** · gilbut@gilbut.co.kr

편집팀장 · 민보람 | **기획 및 책임편집** · 백혜성(hsbaek@gilbut.co.kr) | **표지 디자인** · 황애라
제작 · 이준호, 손일순, 이진혁 | **영업마케팅** · 한준희 | **웹마케팅** · 김선영, 류효정
영업관리 · 김명자 | **독자지원** · 윤정아, 최희창

본문 디자인 · 강상희 | **CTP 출력 · 인쇄 · 제본** · 상지사

ISBN 979-11-6521-981-9 (13650) (길벗 도서번호 020189)

ⓒ 박에스더

정가 22,000원

독자의 1초를 아껴주는 정성 길벗출판사
길벗 | IT실용서, IT/일반 수험서, IT전문서, 경제경영서, 취미실용서, 자녀교육서
더퀘스트 | 인문교양서, 비즈니스서
길벗이지톡 | 어학단행본, 어학수험서
길벗스쿨 | 국어학습서, 수학학습서, 유아학습서, 어학학습서, 어린이교양서, 교과서

페이스북 · www.facebook.com/gilbutzigy
네이버 포스트 · post.naver.com/gilbutzigy

독자의 1초를 아껴주는 정성!
세상이 아무리 바쁘게 돌아가더라도
책까지 아무렇게나 빨리 만들 수는 없습니다.

인스턴트 식품 같은 책보다는
오래 익힌 술이나 장맛이 밴 책을 만들고 싶습니다.

땀 흘리며 일하는 당신을 위해
한 권 한 권 마음을 다해 만들겠습니다.

마지막 페이지에서 만날 새로운 당신을 위해
더 나은 길을 준비하겠습니다.

독자의 1초를 아껴주는 정성을 만나보십시오.

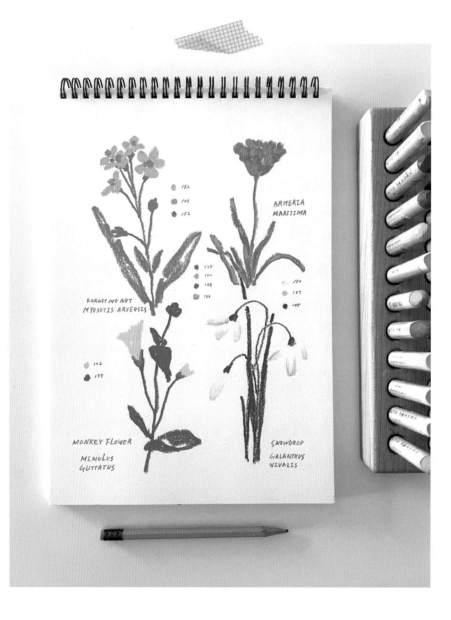

ARMERIA
MARITIMA

FORGET ME NOT
MYOSOTIS ARVENSIS

MONKEY FLOWER

MIMULUS
GUTTATUS

SNOWDROP

GALANTHUS
NIVALIS

집필을 하며 저의 본격적인 오일 파스텔 드로잉이 언제부터였는지 새삼스레 되짚어 보았어요. 회화를 전공하며 주로 큰 화판에 그림을 그렸던 저는 한 작품이 완성되기까지 너무 오랜 시간이 걸리곤 했죠. 작품이 완성되는 과정은 항상 즐겁고 뿌듯하지만, 그 시간을 견뎌내야 할 때도 있었어요. 대형 작품을 진행하기 전에는 항상 작은 스케치북에 아이디어 스케치를 했는데, 이때 오일 파스텔을 사용해서 드로잉 했어요. 그러다 이 재료의 발색력, 종이 위에 올라가는 텍스처의 매력에 반해 오일 파스텔만을 위한 드로잉을 시작하게 되었답니다.

10년이 넘는 시간 동안 언제나 꽃을 소재로 그림을 그려왔기 때문에 오일 파스텔로도 자연스럽게 꽃을 그렸어요. 그런데 오일 파스텔과 꽃이라는 소재가 정말 잘 어울리더라고요! 꽃을 좋아하는 저에게는 오일 파스텔로 꽃을 그려내는 순간들이 마치 아기자기한 나만의 정원을 가꾸는 기분이 들기도 했어요.

이 책에는 오일 파스텔로 그려낼 수 있는 꽃과 식물, 제가 아끼는 소재들이 가득 담겨있어요. 취미로 그림을 시작해 보고 싶지만 막막하고 어려울 것 같아 망설이고 있는 분들에게 저는 자신 있게 오일 파스텔을 사용해 작은 꽃을 그리는 것부터 시작해 보시라고 추천하고 싶어요. 모쪼록 이 책이 여러분에게 아름다운 꽃과 내 곁의 소중한 일상을 마음껏 그려 보는 경험을 시작하는 계기가 되었으면 해요.

우리 일상에 항상 함께하는 꽃들을 더 들여다보게 되고, '이런 꽃은 어떻게 그려내면 좋을까' 고민하게 되는 순간들이 생길 거예요. 그런 순간들이 모여 꽃을 가꾸듯 여러분의 마음도 가꾸는 다정한 시간을 오일 파스텔과 함께 해보세요!

화가 박에스더

CONTENTS

Chapter 1
내 곁의 꽃

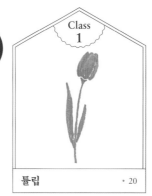
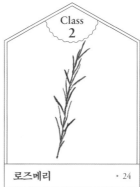
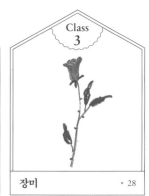
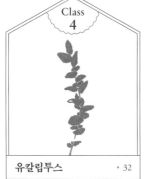
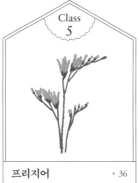
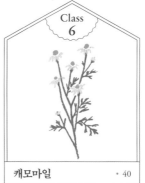
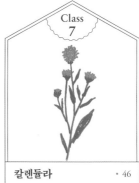
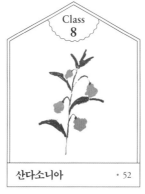
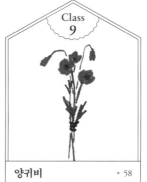
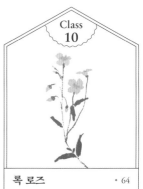

Chapter 2
나의 탄생화

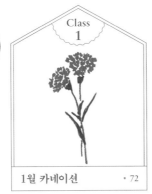

Class
1

1월 카네이션 · 72

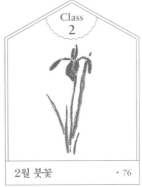

Class
2

2월 붓꽃 · 76

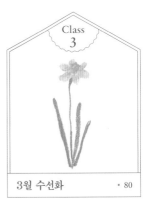

Class
3

3월 수선화 · 80

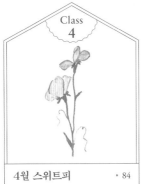

Class
4

4월 스위트피 · 84

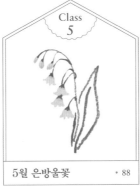

Class
5

5월 은방울꽃 · 88

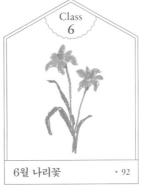

Class
6

6월 나리꽃 · 92

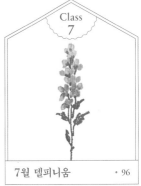

Class
7

7월 델피니움 · 96

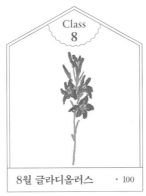

Class
8

8월 글라디올러스 · 100

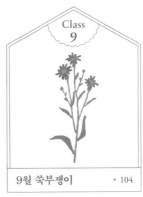

Class
9

9월 쑥부쟁이 · 104

Class
10

10월 마리골드 · 108

Class
11

11월 국화 · 112

Class
12

12월 포인세티아 · 116

Chapter 3
꽃이 있는 풍경

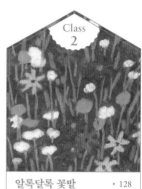
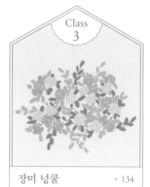

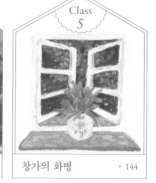
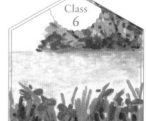

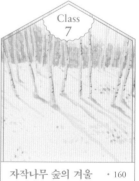

Chapter 4
◇ 작은 소품과 ◇
먹거리

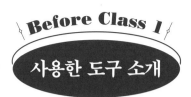

이 책에서 사용할 재료인 오일 파스텔의 특징과 사용법을 알아보고, 오일 파스텔 외에 어떤
재료들과 함께 사용하면 좋은지 소개해 볼게요.

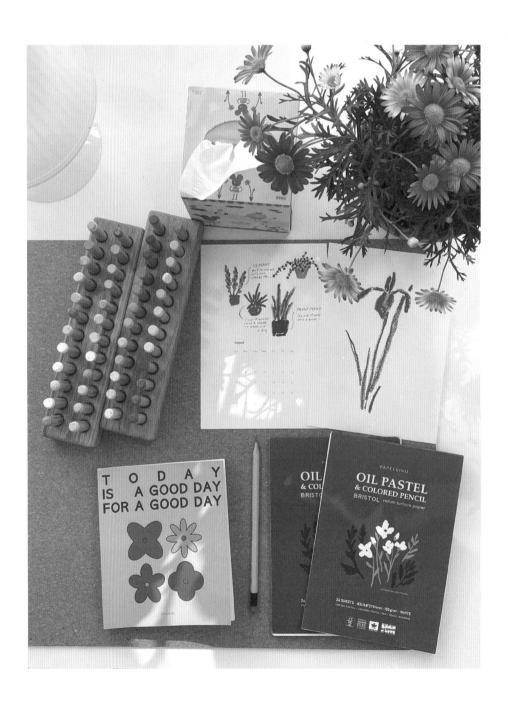

1. 오일 파스텔

우리 수업에서 꼭 필요한 주요 미술 도구입니다. 오일 파스텔은 흔히 말하는 '크레파스'와 같은 말이에요. '크레파스'는 일본의 대표 업체 상표명인데 '크레용'과 '파스텔'의 일본식 합성어라고 해요. 우리나라에 소개되면서 고유 명사로 자리 잡은 것이라고 할 수 있어요. 비교적 사용이 어렵지 않아 어린이 미술 도구로도 많이 사용되고, 최근에는 성인 미술에서도 많은 사랑을 받고 있답니다. 먼저 오일 파스텔을 구매할 때 고려하면 좋은 두 가지 포인트를 소개할게요.

색상

오일 파스텔은 색과 색을 섞는 것이 물감처럼 자유로운 재료가 아니기 때문에 풍부한 색감을 표현하기 위해서는 나의 취향에 맞는 색상 조합으로 구성된 오일 파스텔을 찾는 것이 중요합니다.

발림성

'딱딱함/부드러움'과 '매트함/진득함'으로 구분해 오일 파스텔의 발림성을 고려해 보는 것이 좋아요. 너무 딱딱하고 매트하다면 어린이용 크레파스에 가깝고 너무 부드럽고 진득하면 재료의 컨트롤이 어려워 전문가용인 경우가 많습니다. 잘 살펴보고 내 취향에 맞는 적당한 부드러움과 진득함을 겸비한 오일 파스텔을 선택해 보세요.

이 책에서는 제가 직접 개발한 제품인 '화원 오일 파스텔'을 사용합니다. 국내 브랜드 제품인 '문교 소프트 오일 파스텔'로도 책의 내용을 함께 할 수 있도록 컬러 차트를 함께 표시했습니다(p. 15 참고).

2. 종이

오일 파스텔은 부드러운 재료이기 때문에 종이와의 궁합이 중요합니다. 드로잉용 종이를 선택할 때 주의할 점을 알려드릴게요.

반질반질 코팅이 된 종이는 피해주세요.

오일 파스텔이 부드럽고 미끈거리기 때문에 코팅된 종이 위에서는 제대로 안착이 되지 않습니다.

요철이 심한 종이는 피해주세요.

요철이 심한 종이(ex, 수채화 용지)는 표면이 거칠어서 오일 파스텔 자체가 종이 요철에 마모되는 정도가 상당해요. 그래서 재료의 낭비가 심하고, 요철로 인해 그리고자 하는 디테일의 표현이 어려워요.

이런 종이를 찾아보세요!

일반 스케치북, 크로키북은 코팅이 되어 있지 않고 미세한 요철을 가지고 있어 오일 파스텔 드로잉을 하기에 적합해요. 연습을 위한 그림은 평량 80~120g의 종이에, 연습을 마치고 실전 그림을 그릴 때는 150~200g에 그리는 것을 추천합니다.

3. 연필

오일 파스텔은 미술 도구 중 발색력이 뛰어난 편이기 때문에 다른 재료와 함께 사용했을 때 다른 재료가 제대로 표현되지 못해요. 함께 사용해도 발색이 편안하게 되는 미술 재료는 유화 물감, 유성 색연필, 유성 마카, 그리고 연필 정도입니다.
오일 파스텔과 함께 유화 물감, 유성 색연필, 유성 마카를 모두 구비하기는 어렵기 때문에 이 책에서는 연필 한 자루면 충분하도록 구성했어요.

4. 티슈

오일 파스텔로 그림을 그리는 동안 티슈는 두 가지 부분에서 필수적으로 사용돼요.

손을 깨끗하게!

오일 파스텔은 발색력이 좋기 때문에 손에 조금만 묻혀도 종이나 책상에 색이 묻어나 지저분해지기 쉬워요. 그래서 그림 그리는 동안 티슈로 손을 깨끗하게 유지해 주세요. 티슈로 부족하다면 물티슈를 함께 사용하는 것도 추천합니다.

오일 파스텔을 깨끗하게!

여러 가지 색을 종이 위에서 문지르면 오일 파스텔의 겉면에 다른 색이 묻어나요. 이때 티슈로 오일 파스텔을 깨끗하게 닦아주어야 해요. 오일 파스텔의 겉면을 깨끗하게 유지하지 않으면 다음에 사용할 때 원하는 색상이 아닌 다른 색이 그림에 묻어나는 일이 자주 일어난답니다.

5. 함께 사용하면 좋은 준비물

연습용 종이

오일 파스텔은 지우개로 지울 수가 없어요. 그래서 여러 번 연습을 거쳐서 하나의 그림을 완성하는 것이 실패를 줄이는 가장 좋은 방법이랍니다. 실전으로 그리기 전에 충분히 연습할 수 있는 종이를 함께 준비해 주세요.

트레이 또는 홀더

하나의 그림을 그릴 때 적게는 3~4개, 많게는 10개 이상의 오일 파스텔을 꺼내놓고 사용하게 돼요. 그래서 그림에 사용되는 색상을 미리 꺼내 두고 거치하는 과정이 생길 수밖에 없는데요. 이때 책상에 오일 파스텔을 그냥 올려 두면 쉽게 굴러다니고, 또 구르면서 책상이 더러워지기 때문에 오일 파스텔을 올려둘 트레이를 준비하면 좋습니다.

그런데 이때 트레이 안에서도 오일 파스텔이 구르고, 트레이 또한 금방 더러워질 수 있기 때문에 오일 파스텔을 취미로 오래 즐기고 싶은 분이라면 오일 파스텔 전용 홀더를 사용하는 것도 좋아요. 홀더에 오일 파스텔을 꽂아 사용하면 도구가 굴러다니지 않고, 중간 거치 과정이 생략되기 때문에 책상 위를 훨씬 깔끔하게 유지하며 그림을 그릴 수 있어요.

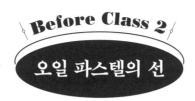

여러분은 오일 파스텔의 어떤 매력에 매료되셨나요? 적당한 끈적임, 명확한 발색, 자연스러운 색의 뒤섞임, 힘 조절에 따라 다른 선의 모양 등 오일 파스텔은 정말 많은 매력을 가진 재료예요. 이 책에서는 함께 오일 파스텔의 선을 다양하게 사용해서 그림을 그릴 거예요. 수업을 시작하기 전에 오일 파스텔의 많은 선의 종류 중 자주 사용하게 될 선을 소개해 볼게요.

1. 포슬포슬한 느낌의 굵은 선

오일 파스텔 끝의 넓은 면을 이용하면 쉽게 표현할 수 있어요. 선 자체의 표현은 어렵지 않지만 비교적 면적을 크게 차지하는 긴 잎이나 큰 꽃잎에 사용되기 때문에 이 선을 그을 때는 용감하고 과감하게 도전해야 합니다.

✔ 크거나 긴 잎, 또는 꽃잎에 사용
✔ 풍경의 넓은 면적을 채울 때 사용
✔ 오일 파스텔의 넓은 면으로 손에 힘을 적당히 주며 드로잉

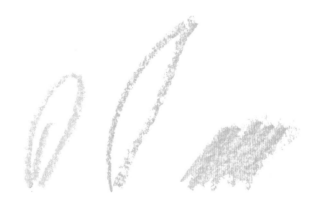

2. 단단하고 명확한 선

이 선을 표현하기 위해서는 오일 파스텔을 안정적으로 쥐고 손에 힘을 주어야 해요. 너무 힘을 주면 선이 굵어질 것 같아서 힘을 주어 긋지 않으면, 단단하고 명확한 선을 표현할 수가 없어요. 오일 파스텔의 끝은 연필과 같이 뾰족하지 않기 때문에 뭉툭함 안에 숨어있는 각을 잘 이용해야 해요.

✓ 대부분 꽃 드로잉에서 자주 사용
✓ 명확한 형태 또는 색을 표현할 때 사용
✓ 오일 파스텔을 쥐고 힘을 주어 드로잉

◆ *Special Tip* ◆

오일 파스텔의 각을 찾는 저만의 팁을 알려드릴게요. 오일 파스텔 끝으로 종이에 점을 콕콕 찍어 보세요. 찍은 점 모양 중에 명확하게 둥근 점을 찾아주세요. 바로 그 각을 살려서 힘을 주어 선을 그으면 더 단단하고 명확한 선을 그을 수 있답니다. 둥근 점이 찍힐 때 손의 느낌을 기억하면서 꾸준히 연습해 주세요.

3. 가늘고 여린 선

앞의 단단하고 명확한 선을 그릴 때와 같이 오일 파스텔의 각을 이용하지만 그 상태에서 손에 힘을 주지 않고 그리면 가늘고 여린 선을 그을 수 있어요. 수업에서 이 선을 자주 사용하지는 않지만 가는 선만으로도 충분히 꽃 드로잉을 할 수 있어요.

✓ 본격적으로 그림을 그리기 전 스케치 단계에서 사용
✓ 꽃의 인상에 따라 선택적으로 사용
✓ 최대한 손에 힘을 빼고 드로잉

이렇게 선의 종류를 나눠서 그림 그릴 때 함께 연습해 주면 오일 파스텔 드로잉의 완성도를 더 높일 수 있답니다. 클래스마다 어떤 선이 주로 사용되었는지 파악하며 그려보세요.

컬러 차트

'화원 오일 파스텔'은 꽃과 풍경을 그리기 위한 색상으로 구성되어 있기 때문에 이 책의 모든 그림에는 화원 오일 파스텔을 사용했어요. 대중적으로 많이 사용되고 있는 '문교 오일 파스텔'과 호환이 될 수 있도록 수업에서 사용한 색상은 가장 근접한 색상명을 치환하여 표기해 두었습니다. 같은 계열의 색이라도 오일 파스텔 브랜드마다 표현하는 고유의 색상이 있기 때문에 조금씩의 차이가 있답니다. 책에 사용된 색과 비슷한 계열의 색이라면 완벽히 같은 색이 아니더라도 충분히 자연을 표현할 수 있어요. 스스로 다른 색을 선택해서 사용해 보는 것도 추천합니다.

화원		문교	화원		문교
101	마늘	243 Pale Yellow	116	자색고구마	211 Lilac
102	고구마라떼	203 Orangish Yellow	117	벚꽃놀이	279 Milennial Pink
103	레몬		118	솜사탕	279 Milennial Pink
104	은행잎	202 Yellow	119	아기돼지	279 Milennial Pink
105	금잔화	251 Dark Yellow	120	딸기우유	216 Pink
106	민들레	204 Golden Yellow	121	타로밀크티	279 Milennial Pink
107	귤	205 Orange	122	라일락	
108	감	206 Flame Red	123	회보라	
109	홍시 한 잎	275 Vibrant Orange	124	흑임자죽	
110	루돌프코	208 Scarlet	125	코스모스	257 Cold Pink
111	제주동백		126	화원분홍	281 Light Purple
112	진분홍	259 Deep Magenta	127	분홍	277 Light Pink
113	철쭉	210 Purple	128	복숭아	
114	라벤더	283 Royal Purple	129	살구	240 Salmon
115	붓꽃	283 Royal Purple	130	석양	

화원			문교
131		분홍소시지	
132		엄마립스틱	
133		캐슈넛	274 Cream
134		삶은 땅콩	283 Ochre
135		호두껍질	
136		쿠키	310 Caramel
137		회분홍	316 Pastel Grey
138		가을분홍	
139		코코아	
140		메밀	309 Pastel Brown
141		된장	
142		대추	
143		나뭇가지	236 Brown
144		잘 익은 아보카도	235 Raw Umber
145		화원초록	232 Moss Green
146		쑥	233 Olive
147		소나무	230 Dark Green

화원			문교
148		깊은 숲속	232 Moss Green
149		크림치즈	274 Cream
150		멜론우유	
151		화원연두	302 Willow Green
152		녹차라떼	305 Chartreuse Green
153		백록	
154		미역국	
155		올리브	298 Dark sage
156		시멘트	
157		카모마일차	
158		미숫가루	
159		겨자	
160		레몬과 멜론사이	304 Lemon Green
161		어린 연두	304 Lemon Green
162		여름잔디	241 Light Olive
163		옥	
164		허브농장	296 Light Moss Green

화원			문교
165		고려청자	
166		연정	
167		피스타치오	
168		유칼립투스	
169		새싹	
170		남해바다	226 Jade Green
171		제주바다	
172		초록	288 Grass Green
173		진초록	
174		동해바다	
175		파랑새	
176		청옥	
177		깊은 바다	220 Sapphire Blue
178		청바지	219 Prussian Blue
179		파랑	
180		진청	
181		유리	244 White

화원			문교
182		군백	264 Light Azure Violet
183		청명한 하늘	217 Sky Blue
184		화원파랑	
185		머드축제	270 Green Grey
186		청동유물	
187		흐린 하늘	
188		빙판	
189		하양	244 White
190		조선백자	244 White
191		안개자욱	249 Silver Grey
192		회	318 Cloud Grey
193		진회	
194		청회	
195		목탄	258 Black
196		검정	

내 곁의 꽃

무엇을 그리고 싶다면 그것을 자세히 들여다보는 시간을 가져보세요. 꽃마다 가지고
있는 특징적인 인상이 있어요. 그것을 캐치하는 것부터 꽃 드로잉이 시작됩니다.
첫 번째 챕터에서는 오일 파스텔의 매력적인 질감을 적극적으로 사용해서 꽃의
자연스러움을 표현하는 연습을 해볼 거예요. 단순한 모양의 꽃부터 복잡한 구조의
꽃까지 다양하게 그려 보면서 꽃을 그리는 즐거움을 여러분도 느껴보세요. 함께 여러
종류의 꽃을 그리고 나면 어떤 꽃을 만나도 망설임 없이 그릴 수 있게 될 거예요.

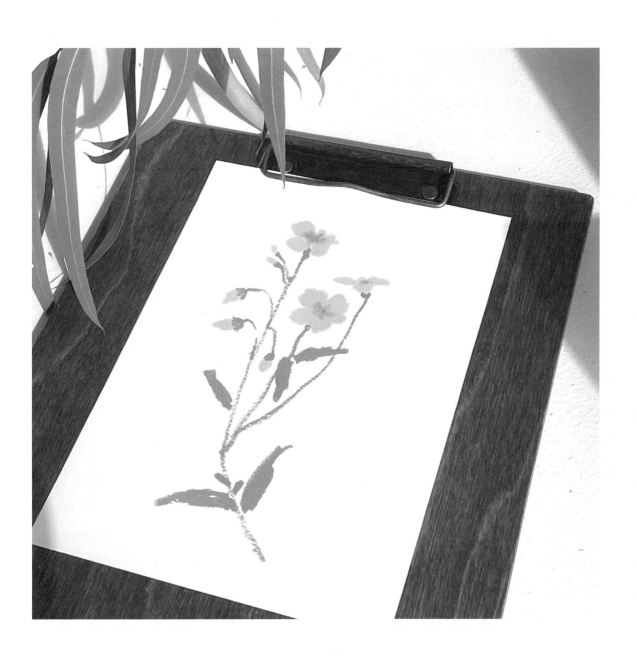

Tulip 튤립

동글동글하고 단정한 모습의 튤립은 가장 대중적인 사랑을 받는 꽃 중 하나죠.
오일 파스텔을 사용해 튤립의 봉긋하고 통통한 꽃잎과 수분을 가득 머금고 있는 줄기,
줄기를 길쭉하게 감싸고 있는 잎을 표현해 보세요.

Color Chip

화원 오일 파스텔

121 타로밀크티
125 코스모스
170 남해바다

문교 오일 파스텔 대체 색상

279 Millennial Pink
257 Cold Pink
226 Jade Green

완성 작품을
그리는 과정을
영상으로 함께 할 수 있어요!

영상 클래스

Class Point

✔ 꽃의 형태를 떠올리며 색 위에 색을 쌓아보세요.

1 튤립은 꽃잎 한 장 한 장이 겹겹이 둘러싸고 있는 모양이에요.
 먼저 ●125 코스모스 색으로 가장 중심이 될 꽃잎을
 길쭉하게 그려주세요.

2 계속 ●125 코스모스 색을 사용해서 중심 꽃잎 양옆으로
 꽃잎을 채워 넣어 볼게요. 이때 꽃잎과 꽃잎 사이에 공간을
 살짝 비우며 그리면 자연스럽게 꽃잎과 꽃잎이 구분되어
 보여요.

3 꽃잎의 형태를 다 그렸다면 121 타로밀크티 색을 이용해서
 꽃의 밝은 부분을 칠해서 입체감을 줄게요. 먼저 중심
 꽃잎부터 색을 올리고 블렌딩해 주세요.

 ✦TIP 이때 잎의 전체를 칠하지 않고, 왼쪽 또는 오른쪽과 같이
 한쪽으로 색을 쌓아주세요.

4 중심 꽃잎과 마찬가지로 양옆 꽃잎에도 121 타로밀크티
 색으로 색을 쌓아주세요.

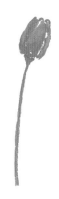

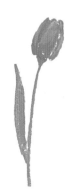

5 이제 줄기를 그려볼게요. ●**170** 남해바다 색을 사용해
꽃잎과 만나는 꽃받침 부분을 먼저 표현해 주고, 곧고
단단하게 줄기를 그어 내려주세요.

╌╌╌╌╌╌╌╌╌╌╌╌╌╌╌╌╌╌╌╌╌╌╌╌╌╌

✦**TIP** 튤립의 줄기는 얇지 않아요. 두꺼운 선이 나와도 전혀
상관없으니 자신 있게 선을 그어주세요.

6 줄기를 감싸 안 듯 돋아있는 잎사귀의 형태를 표현해 주세요.

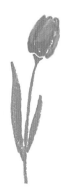

7 먼저 그린 잎과 대칭이 되지 않도록 조금 작은 잎을 반대쪽에
그려 균형을 잡아주며 완성해 볼게요.

Rosemary 로즈메리

저는 로즈메리의 향긋함이 좋아서 그림을 그릴 때도 향을 상상해 본답니다.
부드러운 잎을 손으로 쓸면, 그 싱그러운 향이 내 손까지 전해지죠.
향기로운 허브 로즈메리 잎의 촉감과 향을 떠올리며 그려보세요.

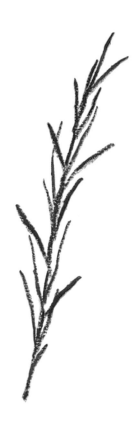

Color Chip

화원 오일 파스텔

● **145** 화원초록
● **148** 깊은숲속

문교 오일 파스텔 대체 색상

● 232 Moss Green
● 230 Dark Green

완성 작품을
그리는 과정을
영상으로 함께 할 수 있어요!

영상 클래스

Class Point

﹀ 여러 개의 선만으로 잎의 형태를 만들어 보세요.

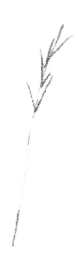

1 ●148 깊은숲속 색으로 로즈메리의 중심 줄기를
그어주세요. 손에 힘을 빼고 연하게 쓱 그어주면 좋아요.

2 양쪽이 한 쌍의 잎이 되도록 차례대로 그어 내려갑니다.

✦ **TIP** 이때 뻗어나가는 잎 모양이 대칭이 되지 않도록 주의해
주세요.

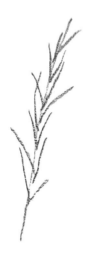

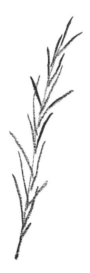

3 아래쪽 잎을 더 그어 내려갑니다. 양쪽 잎의 길이와 방향을
각각 다르게 그어주면 더 실감 나는 로즈메리 모양을
표현할 수 있어요.

4 전체 잎 중에서 윗부분의 몇 가닥만 더 진하고 두껍게
덧칠해 주세요. 단순히 그어둔 선이 잎 모양이 될 수 있어요!

5 아래에도 잎 두 개 정도를 추가로 도톰하게 덧칠해 줄게요.

6 ●145 화원초록 색으로 전체 선 중에 몇 가닥만 얇게
덧칠해 줄 거예요. 단색이었던 드로잉에 색이 더해져
더 풍성한 드로잉이 완성됩니다.

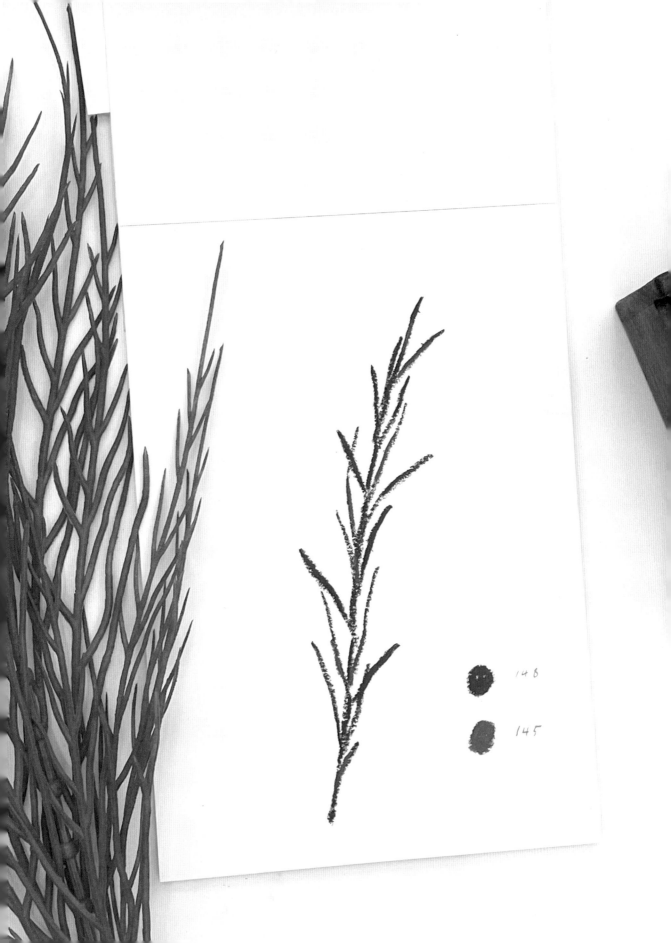

148

145

Rose 장미

장미는 꽃잎, 줄기, 잎이 모두 명확한 인상이 있어요.
특히 여러 겹의 꽃잎이 한 장 한 장 쌓인 형태를 표현하는 것이 중요하답니다.
장미의 특징을 살려서 함께 드로잉 해보세요.

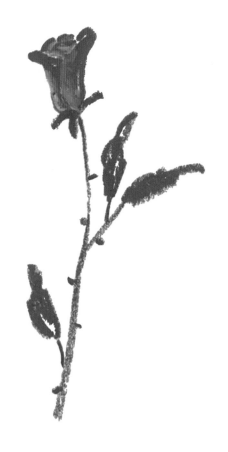

Color Chip

화원 오일 파스텔

- 🔴 **110** 루돌프코
- ⚪ **118** 솜사탕
- 🟢 **145** 화원초록

문교 오일 파스텔 대체 색상

- | **208** Scarlet
- | **279** Millennial Pink
- | **232** Moss Green

완성 작품을
그리는 과정을
영상으로 함께 할 수 있어요!

영상 클래스

Class Point

✔ 인상이 강한 꽃의 특징을 살려 그리는 방법을 배워볼게요.

1 ●110 루돌프코 색으로 꽃잎의 겹겹이 쌓인 중심 부분을 먼저 그려주세요.

　✦TIP 활짝 피지 않은 상태의 꽃은 중심 부분을 먼저 그려주는 것을 추천해요.

2 같은 색으로 바깥의 큰 꽃잎을 그려줄게요. 한 면을 가득 채워 칠한다고 생각하지 말고 오일 파스텔의 선이 왔다 갔다 겹치면서 면이 되도록 표현해 주세요.

3 꽃잎 안쪽의 빈틈을 ●118 솜사탕 색으로 채워서 표현해 주세요.

4 바깥 꽃잎에 명암을 표현하기 위해 꽃잎과 꽃잎이 만나는 경계와 가장자리를 ●118 솜사탕 색으로 문질러주세요.

　✦TIP 이때 문지르는 방향은 꼭 세로여야 해요.

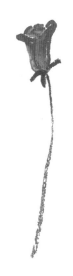

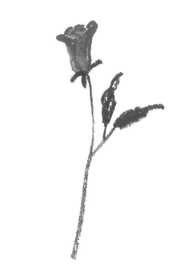

5 ●**145** 화원초록 색으로 꽃받침과 줄기를 그려주세요. 이때 줄기는 가운데 살짝 각이 생기는 방향을 생각하며 한 번에 그어 내려주세요.

✦**TIP** 줄기가 휘어진다고 생각하면 너무 둥글게 그려질 수 있으니 주의해 주세요.

6 계속 ●**145** 화원초록 색으로 잎을 그려줍니다. 장미는 줄기에서 줄기가 이어져 나와 잎이 피어납니다. 가지가 뻗어나가듯이 줄기를 연장해서 그려준 뒤 끝에 잎을 표현해 주세요.

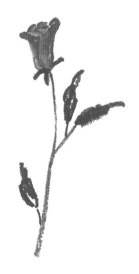

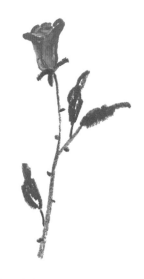

7 왼쪽 아래에도 마찬가지로 줄기를 연장해서 그려주고 잎을 추가해 주세요.

8 뾰족한 가시를 줄기에 표현해 주면 장미의 특징을 더욱 살린 드로잉이 완성됩니다.

Eucalyptus 유칼립투스

동글동글 귀여운 잎을 가진 유칼립투스는 줄기를 따라 돌아가며 잎이 자라나요.
이번 수업에서는 잎의 위치에 집중하며 드로잉 해주세요.

Color Chip

화원 오일 파스텔

● **152** 녹차라떼

● **155** 올리브

문교 오일 파스텔 대체 색상

● 305 Chartreuse Green

● 298 Dark Sage

완성 작품을
그리는 과정을
영상으로 함께 할 수 있어요!

Class Point

✔ 둥근 면을 이용해 잎의 형태를 만드는 방법을 배워볼게요.

1 ●155 올리브 색으로 유칼립투스의 중심 줄기를
그어주세요.

2 줄기를 중심으로 동글동글한 유칼립투스 잎을 그려 넣어 줄
거에요.

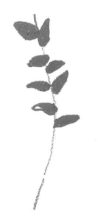

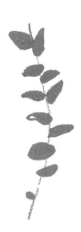

3 줄기를 중심으로 앞쪽 잎을 먼저 그립니다.

4 정면으로 놓인 잎도 적극적으로 그려 넣어 주세요. 보이는
각도를 다양하게 고려해 여러 가지 모양을 다양하게
그려주세요.

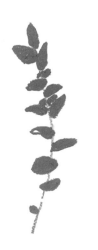

5 지금까지 줄기 앞쪽 잎을 그렸다면 이제 줄기 뒤편의
 잎들을 그려줄 거예요. 잎과 잎 사이의 틈을 남겨두고
 그리는 방법으로 잎의 앞, 뒤를 구분해 줍니다.

6 위에서부터 아래로 내려가면서 빈 공간을 채워주듯이 잎을
 그려 넣어 주세요.

7 ●152 녹차라떼 색으로 잎마다 뻗어나간 방향으로 잎맥을
 그려주면 유칼립투스가 완성됩니다.

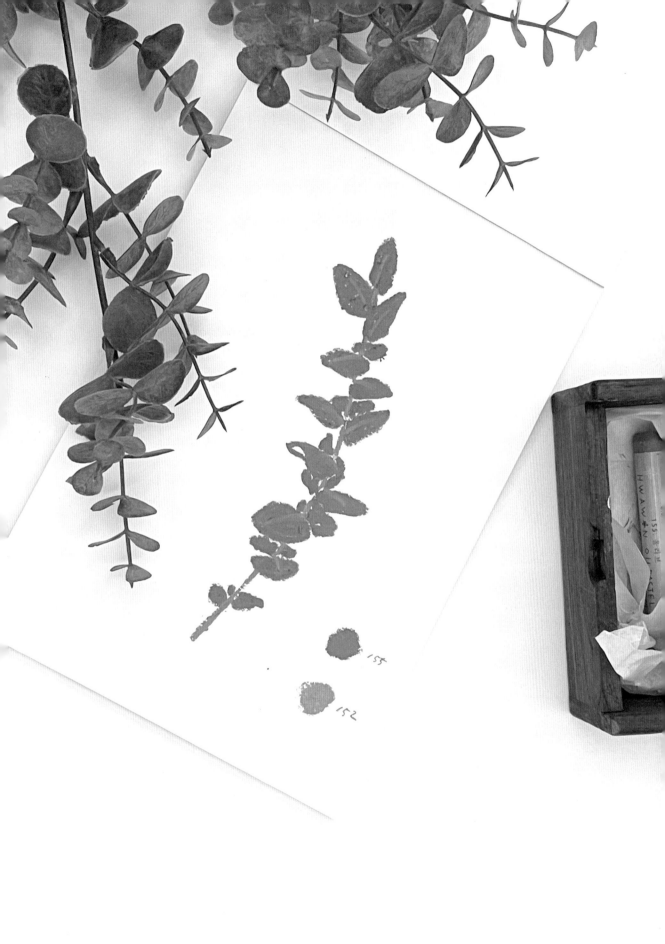

Class 5

Freesia 프리지어

'프리지어 꽃향기를 내게 안겨줄~' 노래 가사처럼 향기로운 꽃인 프리지어는 하나의 줄기에서
여러 송이의 꽃잎이 맺히는 특징이 있어요. 그래서 그림으로 표현할 때 구도를 어떻게 잡아야 할지
막막함을 느끼는 꽃 중 하나이기도 해요. 함께 꽃잎을 하나씩 차근차근 따라 그리다 보면
어느새 예쁜 프리지어 드로잉을 완성할 수 있을 거예요!

Color Chip

화원 오일 파스텔

● **102** 고구마라떼
● **105** 금잔화
● **145** 화원초록

문교 오일 파스텔 대체 색상

● 203 Orangish Yellow
● 251 Dark Yellow
● 232 Moss Green

완성 작품을
그리는 과정을
영상으로 함께 할 수 있어요!

Class Point

✔ 한 줄기에 여러 개의 가지가 뻗어나가는 모양을 그려볼게요.

1 ●105 금잔화 색으로 프리지어의 꽃잎을 그려줍니다.
꽃잎의 옆모습을 그리기 때문에 서너 장으로도 꽃잎을
완성할 수 있어요.

2 첫 번째 꽃잎 가까이에 두 번째 꽃잎을 비슷하게
그려주세요. 이때 두 꽃잎의 간격을 좁게 위치하도록
해주세요. 그리고 두 꽃잎 오른쪽 옆으로 피지 않은
봉오리를 그려 넣어주세요.

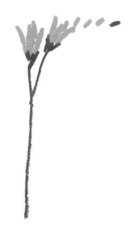

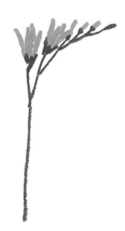

3 ●145 화원초록 색으로 꽃잎 아래 꽃받침과 줄기를
함께 그려줄 거예요. 그리고 아직 꽃잎 색이 물들지 않은
꽃봉오리도 오른쪽에 하나 더 추가해 주세요.

4 프리지어는 하나의 줄기에서 여러 송이의 꽃잎이 피어나는
특징이 있어요. 중심 줄기에서 가지가 뻗어 나온다고
생각하면서 그려두었던 꽃송이들을 줄기로 이어줍니다.

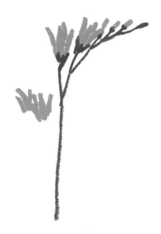

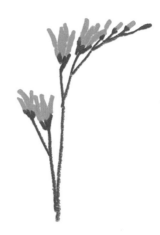

5 이번에는 왼쪽에 또 다른 프리지어 한 송이를 그려줄게요. ●105 금잔화 색으로 처음과 같이 서너 장으로 표현한 프리지어 꽃잎을 그려 넣어 주세요.

6 ●145 화원초록 색으로 꽃받침과 줄기를 그려서 중심 가지 쪽으로 연결해 줍니다.

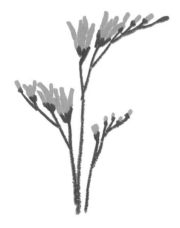

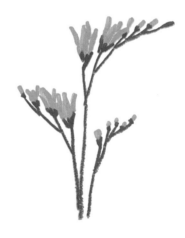

7 중심 가지의 왼쪽과 오른쪽에 꽃봉오리를 더 추가해서 여러 송이의 프리지어 줄기를 구성해 구도를 안정되게 만들어 주세요.

8 ●102 고구마라떼 색으로 꽃잎의 밝은 부분을 표현해 주고 프리지어를 완성합니다.

Chamomile 캐모마일

캐모마일은 우리가 익숙하게 알고 있고 어릴 때부터 자주 그리던 꽃의 전형적인 형태에요.
듬성듬성하고 뾰족뾰족한 잎 모양으로 특징을 표현하며 함께 그려주세요.

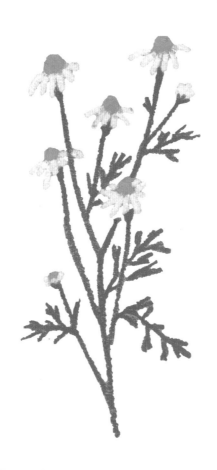

Color Chip

화원 오일 파스텔

⬤ **105** 금잔화
⬤ **155** 올리브
　 189 하양

문교 오일 파스텔 대체 색상

⬤ 251 Dark Yellow
⬤ 298 Dark Sage
　 244 White

완성 작품을
그리는 과정을
영상으로 함께 할 수 있어요!

영상 클래스

Class Point

✔ 꽃잎의 중심부와 꽃잎 한 장 한 장의 모양을 전형적으로 그리면서
꽃잎의 배치를 감각적으로 해보세요.

1 ●**105** 금잔화 색으로 꽃의 노란 수술을 둥글게 그려주고,
○**189** 하양 색으로 수술 아래쪽으로 꽃잎을 여러 개
그려주세요.

2 ●**155** 올리브 색으로 줄기를 반만 그어 내려주세요.

✦**TIP** 왼쪽에 꽃잎과 줄기들이 더 피어오를 수 있도록 줄기의
전체적인 수형을 생각하며 각도를 조절해 주세요.

3 ●**105** 금잔화 색과 ○**189** 하양 색으로 오른쪽 빈 공간에
과정 **1**과 마찬가지로 꽃을 그려주세요.

4 ●**155** 올리브 색으로 중심 줄기와 과정 **3**에서 그린 꽃을
연결해 주세요.

5 오른쪽 아랫부분에도 과정 **1**과 마찬가지로 꽃을
그려주세요.

6 ●**155** 올리브 색으로 중심 줄기를 아래로 연장하고, 꽃과
줄기를 연결해서 그려주세요.

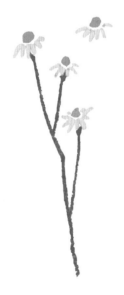

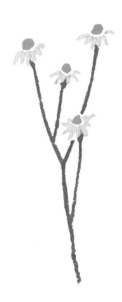

7 이번에는 오른쪽 위에 비어있는 부분에 꽃잎을 추가해
주세요.

8 마찬가지로 줄기도 연결해 주세요.

✦TIP 이미 꽃이 그려진 부분과 겹쳐서 줄기를 이어주면 꽃잎
뒤로 줄기가 가려진 모습을 표현을 할 수 있어요.

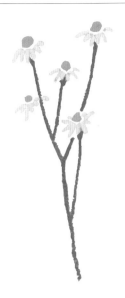

9 이번에는 줄기 뒤에 가려진 꽃을 표현해 볼 거예요. 왼쪽
 줄기 뒤로 꽃잎을 그려줄 때 과정 **8**과 마찬가지로 이미
 줄기가 있는 부분에 공간을 남겨두고 그려보세요.

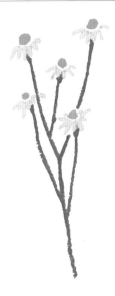

10 줄기를 아래의 중심 줄기로 이어서 그어주세요.

 ✦ TIP 이렇게 줄기의 가지가 많을 때 줄기의 형태를 명확히
 그려주면 드로잉의 전체적인 인상이 뚜렷해진답니다!

11 이제 오른쪽 위의 줄기에서 피어난 봉오리를 그려볼게요.
 ○**189** 하양 색으로 작은 꽃잎 세 장을 그려주고, ●**155**
 올리브 색으로 짧은 줄기를 이어주세요.

12 ●**155** 올리브 색으로 선과 선을 이어서 하나의 잎사귀를
 만들어 주세요. 줄기를 그은 뒤 양옆으로 다양하게
 뻗어나가는 잎을 표현하면 됩니다.

13 꽃잎과 줄기 뒤로 피어나는 잎도 그려볼게요. 이미 그린
그림들과 작은 여백을 두고 그려주세요. 빈 공간을 잎으로
적절하게 채워주면 캐모마일이 완성됩니다.

♦ _Special Tip_ ♦

하얀 꽃을 그리고 싶을 때는 흰 종이가 아닌 크라프트지에
흰색 오일 파스텔을 사용해서 표현하면 효과적이에요.

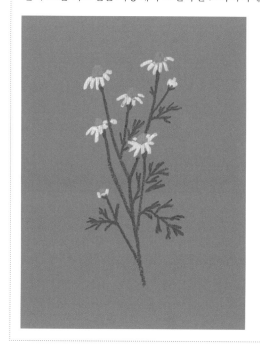

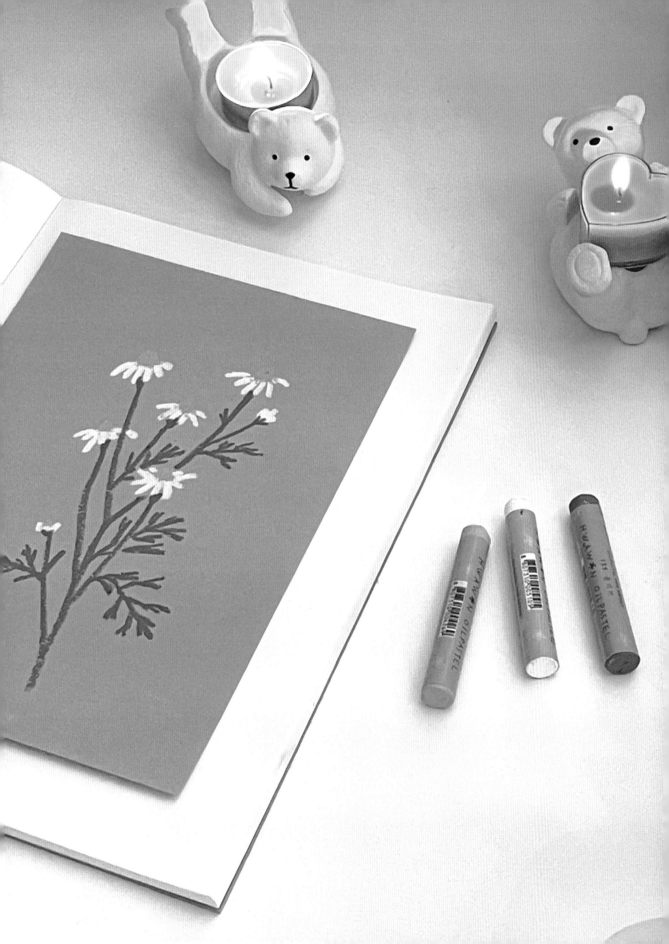

Calendula 칼렌듈라

칼렌듈라는 항균, 진정 효능이 있어 화장품 등의 재료로도 많이 쓰이죠.
여러 장의 얇은 꽃잎들이 모여 하나의 꽃이 되는 특징이 있답니다.
칼렌듈라 꽃의 특징을 생각하며 함께 그려보세요.

Color Chip

화원 오일 파스텔

● **105** 금잔화
● **106** 민들레
● **107** 귤
● **152** 녹차라떼

문교 오일 파스텔 대체 색상

251 Dark Yellow
204 Golden Yellow
205 Orange
305 Chartreuse Green

완성 작품을
그리는 과정을
영상으로 함께 할 수 있어요!

영상 클래스

Class Point

✔ 꽃잎이 여러 장 겹치는 표현을 배워볼게요.
✔ 줄기가 뻗어나는 방향을 다양하게 그려보세요.

1 ●**105** 금잔화 색으로 꽃의 중심 수술 부분을 콕콕 점을 찍듯 표현해 주세요.

2 ●**106** 민들레 색으로 수술에서 뻗어나는 꽃잎을 그려주세요. 짧은 선 하나가 꽃잎 한 장이 될 수 있도록 짧고 간결한 선을 반복해서 그려 동그랗게 피어난 꽃의 형태를 만들어 줍니다.

3 ●**107** 귤 색을 사용해 과정 **2**에서 그린 꽃잎 표현 사이사이에 짧은 선을 덧그려 명암을 주세요.

✦**TIP** ●**106** 민들레, ●**107** 귤 색과 같이 비슷하지만 채도의 차이가 있는 색을 함께 사용하면 작은 면에 깊이를 만들어 줄 수 있어요.

4 ●**152** 녹차라떼 색으로 꽃받침을 그리고 중심 줄기를 그어내려 줄게요. 이때 한 번에 긋지 않고 두 번 나누어 그려서 살짝 각을 만들어 주면 줄기 표현이 더 자연스러워집니다.

5 ●106 민들레 색으로 이번에는 꽃의 옆모습을 그려볼게요.

♦TIP 꽃의 옆모습은 꽃받침이 잘 보일 수 있도록 꽃잎을 위로
뻗어 표현해 주세요.

6 먼저 그린 꽃처럼 꽃잎과 꽃잎 사이에 ●107 귤 색을
얹어서 깊이감을 표현해 주세요.

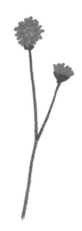

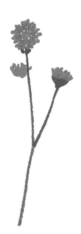

7 ●152 녹차라떼 색으로 옆으로 보이는 꽃받침을 넓게
그려준 뒤, 중심 줄기에 꺾어진 부분과 연결되도록 줄기를
그려주세요.

8 마찬가지로 ●106 민들레 색을 사용해 왼쪽에도 꽃의
옆모습을 하나 더 추가해 볼게요. 이번에는 줄기 뒤에 살짝
겹쳐지는 위치에 그려주세요.

♦TIP 이미 그려진 그림을 덮지 않고 뒤로 겹쳐지도록 그려주면
개체가 더 멀리 있는 것처럼 표현할 수 있어요.

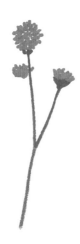

9 ●107 귤 색으로 깊이를 더해 주세요.

10 ●152 녹차라떼 색으로 다시 꽃받침과 줄기를
그어주세요.

11 이제 아직 피지 않은 봉오리를 표현해 줄 거예요. ●106
민들레 색으로 아주 작은 잎 몇 개를 그려주세요.

12 ●152 녹차라떼 색으로 꽃받침이 꽃잎을 넓게 감싸도록
둥근 모양을 만들어 주고 과정 10에서 그린 줄기와
연결되도록 그어주세요.

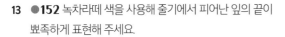

13 ●**152** 녹차라떼 색을 사용해 줄기에서 피어난 잎의 끝이
뽀족하게 표현해 주세요.

♦ **TIP** 칼렌듈라는 꽃잎 가까이 갈수록 잎의 크기가 작아진답니다.

14 나머지 줄기에도 잎을 그려 넣어 주세요. 빈 공간에는 아주
큰 잎도 표현해 주세요.

♦ **TIP** 줄기와 줄기 사이의 공간과 꽃의 전체적인 구도를
생각하면서 잎을 풍성하게 배치해 주세요.

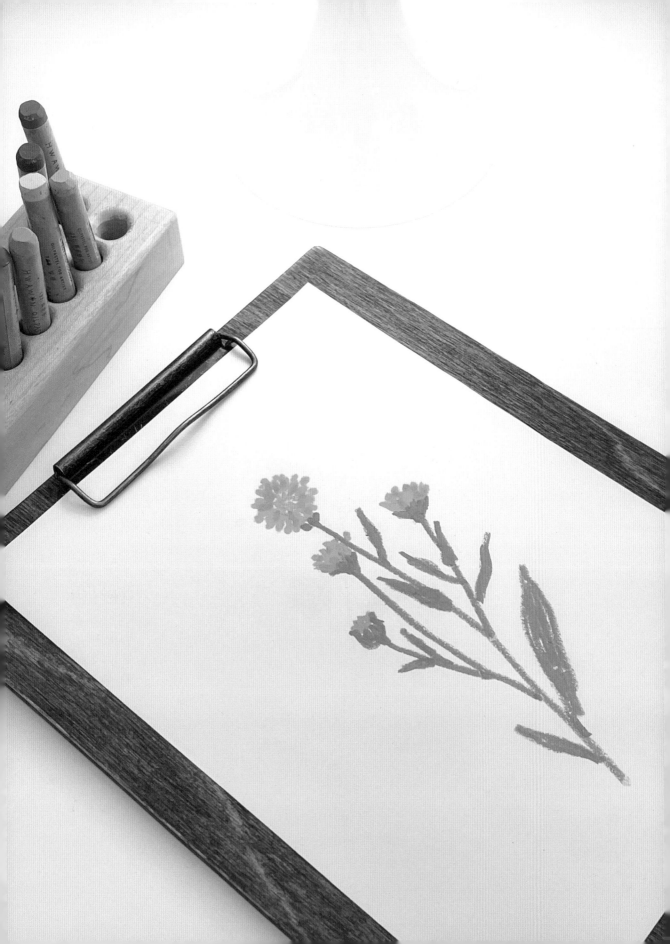

Sandersonia 산다소니아

둥근 종 모양의 꽃이 주렁주렁 매달려 있는 모양의 산다소니아는
마치 방울 소리가 날 것 같아 보여요.
꽃잎이 매달린 형태에 유의해서 표현해 보세요.

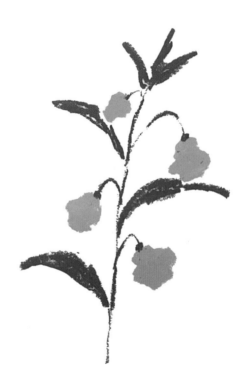

Color Chip

화원 오일 파스텔

- ● **105** 금잔화
- ● **106** 민들레
- ● **145** 화원초록

문교 오일 파스텔 대체 색상

- ● 251 Dark Yellow
- ● 204 Golden Yellow
- ● 232 Moss Green

완성 작품을
그리는 과정을
영상으로 함께 할 수 있어요!

영상 클래스

Class Point

✔ 독특한 꽃의 모양을 살려 표현해 볼게요.

✔ 단순한 잎 모양을 감각적으로 배치해 그려보세요.

1 ●145 화원초록 색으로 중심이 되는 줄기를 손에 힘을 빼고, 연하게 그어 내려주세요. 이때 선이 자로 그은 듯 일자가 되지 않도록 유의해 주세요.

2 총 4개의 꽃을 그릴 거예요. 먼저 오른쪽 위에 ●106 민들레 색을 동글동글 굴려서 첫 번째 산다소니아 꽃잎을 그려주세요. 가운데 부분에 둥근 띠가 있다고 생각하고 더 두껍게 그려주세요.

3 과정 2와 같은 모양으로 왼쪽에도 꽃잎을 그려주세요. 줄기를 중심으로 꽃잎의 위치가 양옆으로 대칭되지 않도록 유의해 주세요.

4 과정 3과 같이 줄기를 중심으로 양옆 위아래에 꽃잎을 두 개 더 그려볼게요.

5 ●105 금잔화 색으로 꽃잎의 한쪽 면을 칠해서 하이라이트 표현을 더해줍니다.

6 ●145 화원초록 색으로 왼쪽 위에 있는 꽃잎과 중심 줄기를 둥근 선으로 짧게 이어주세요. 산다소니아는 꽃이 아래로 늘어진 모양을 하고 있는 점에 유의해서 표현해 주세요.

7 마찬가지로 오른쪽 꽃잎과 중심 줄기를 조금 더 긴 선으로 둥글게 이어볼게요.

8 같은 색을 사용해 아래쪽 꽃잎도 마찬가지로 둥근 선으로 연결해 주세요.

9 계속 ●**145** 화원초록 색을 사용해 위에서부터 잎을 그려
나갈 거예요. 작은 잎 2개를 뾰족하게 먼저 그릴게요.

✦**TIP** 산다소니아의 잎은 얇고 끝이 뾰족한 특징이 있어요.

10 대칭이 되지 않도록 왼쪽으로 작은 잎을 추가해 주세요.

11 중심 줄기에서 왼쪽의 꽃잎 뒤로 뻗어난 잎을 그려줄
거예요. 꽃잎과 잎 사이의 틈을 이용해서 꽃잎과 잎사귀의
앞뒤 배치를 구분해 주세요.

12 중심 줄기에서 오른쪽의 꽃잎 뒤로 뻗어난 잎을
그려주세요.

13 왼쪽 아래에 꽃잎이 없는 위치로 뻗어난 잎도 추가해
　　주세요.

14 중심 줄기와 뻗어난 줄기를 뚜렷한 선으로 다시 그어서
　　완성도를 높이고 마무리합니다.

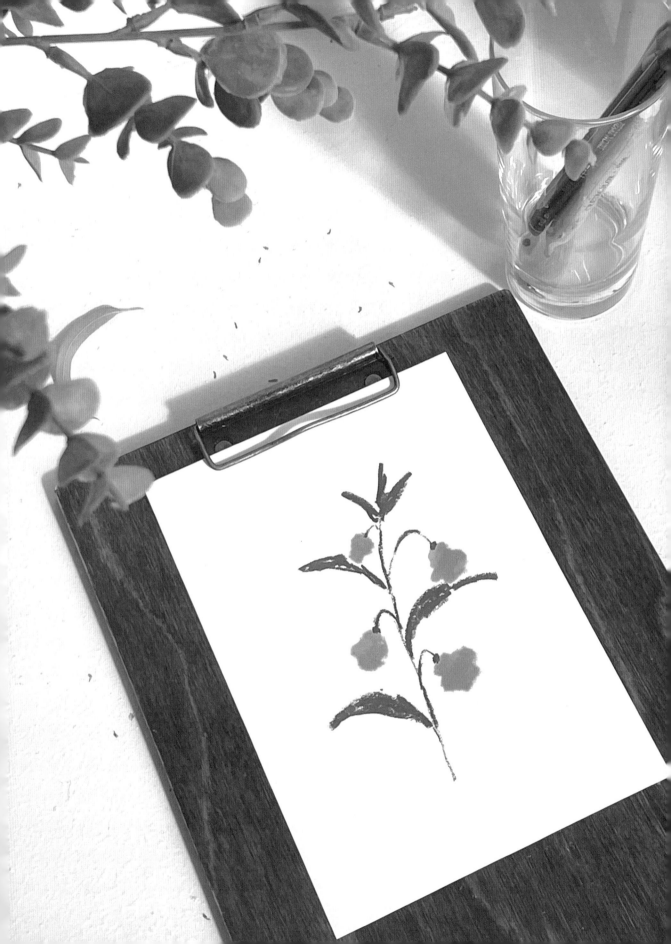

Class
9

Poppy 양귀비

독특한 분위기가 있는 양귀비 꽃다발을 그려볼게요.
넓은 꽃잎과 줄기의 휘어짐을 자유롭게 표현해 주세요.

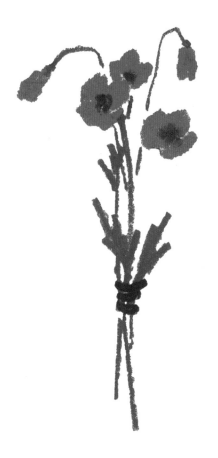

Color Chip

화원 오일 파스텔

● **110** 루돌프코

● **143** 나뭇가지

● **145** 화원초록

문교 오일 파스텔 대체 색상

● 208 Scarlet

● 236 Brown

● 232 Moss Green

완성 작품을
그리는 과정을
영상으로 함께 할 수 있어요!

영상 클래스

Class Point

✔ 단색으로 음영 없이 꽃잎의 형태를 표현해 보세요.

✔ 여러 송이의 꽃을 자연스럽게 배치해 보세요.

✔ 축 처진 줄기 표현을 위해 휘어진 선을 긋는 연습을 해보세요.

1 ●110 루돌프코 색으로 양귀비 꽃잎의 넓은 형태를 표현해 주세요. 꽃잎의 중심을 비우고 중심으로 부터 피어나는 잎을 그려주세요.

2 ●143 나뭇가지 색으로 양귀비 꽃잎의 중심 부분을 점을 콕콕 찍듯이 표현해 주세요.

3 ●145 화원초록 색으로 첫번째 꽃잎의 줄기를 그어 줄거에요. 이때 줄기 전체를 그리지 말고, 우선 반만 그려주세요.

✦ **TIP** 여러 송이의 꽃을 그릴 때 꽃잎마다 줄기를 처음부터 끝까지 그리지 않고 줄기의 반만 표현한 뒤 드로잉의 마무리 단계에서 나머지 줄기 부분을 완성해 보세요. 꽃잎이 많을 때는 많은 줄기가 생략될 수 있기 때문이에요.

4 줄기에서 피어난 잎을 그려줄 때 색칠하듯 그리지 말고 선을 더해준다는 느낌으로 드로잉 해주세요.

5 이제 다른 꽃잎을 추가해 볼게요. ●**110** 루돌프코 색으로
꽃잎의 중심을 살짝 비워서 표현해주고, 중심부터 피어나는
넓은 꽃잎을 그려넣어 주세요.

6 ●**143** 나뭇가지 색으로 점을 콕콕 찍듯이 중심부를
채워주세요.

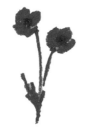

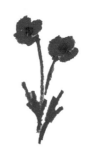

7 ●**145** 화원초록 색으로 줄기의 반만 그어 줄게요. 먼저
그어둔 줄기가 끝나는 방향으로 선을 그어주고, 실제로는
선과 선이 만나지 않도록 공간을 남겨주세요.

8 아래쪽에 선을 여러 개 겹쳐 뾰족한 잎을 표현해 주세요.

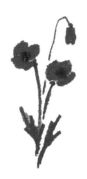

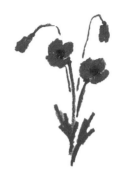

9 ●110 루돌프코와 ●145 화원초록 색을 사용해
망울만 맺힌 꽃봉오리를 그려볼게요. 꽃잎의 형태를
표현해주기보다 작은 면 하나를 그려준다고 생각해 주세요.
줄기를 그릴 때는 봉오리의 받침을 작게 표현한 뒤 줄기를
그어 주세요.

◆ **TIP** 휘어진 선을 그릴 때 내가 자신있는 방향이 있어요.
오른쪽에서 왼쪽 또는 왼쪽에서 오른쪽, 아래쪽에서 위쪽 또는
위쪽에서 아래쪽과 같이 여러 번 연습한 후에 나에게 잘 맞는
방향으로 그려주세요.

10 과정 **9**과 같은 방법으로 봉오리를 추가해 줄게요. 이번에는
반대 방향으로 늘어진 꽃봉오리를 그려주세요. 양쪽
꽃봉오리가 대칭되지 않도록 주의하면서, 잎의 높이와
줄기 휘어짐의 정도를 다르게 표현해 주세요.

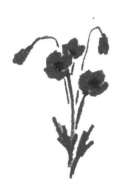

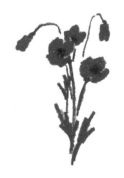

11 이제 마지막 꽃잎과 줄기를 그려줄거에요. ●110
루돌프코, ●143 나뭇가지, ●145 화원초록 색으로 꽃과
꽃 사이 빈 공간에 꽃잎을 추가해 주는 거에요. 꽃잎끼리
살짝 겹쳐지도록 위치를 잡고, 중간에 살짝 여백을 남기며
드로잉 하면 앞뒤에 배치한 표현이 자연스러워요.

12 ●145 화원초록 색을 사용해 뒷부분에 숨겨진 잎도
표현해 볼게요.

◆ **TIP** 여기서 그려주는 잎은 작은 터치지만 이런 표현이 모여서
완성도 높은 드로잉을 만들어 준답니다.

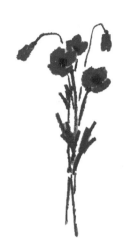

13 이제 ●145 화원초록 색으로 줄기의 아랫부분을
 그려볼게요. 양귀비가 다섯 송이라고 해서 줄기를 정확히
 다섯 가닥 그려야 하는 것은 아니에요. 뒤쪽으로 묶인
 줄기는 앞쪽에서 보이지 않을 수 있으니 생략하고 간단히
 두세 가닥으로 표현해 주세요.

14 잎이 시작되는 자리 바로 밑에 ●143 나뭇가지 색으로
 끈을 그려넣어 주세요. 끈을 표현해준 것만으로 꽃다발의
 형태가 완성된답니다.

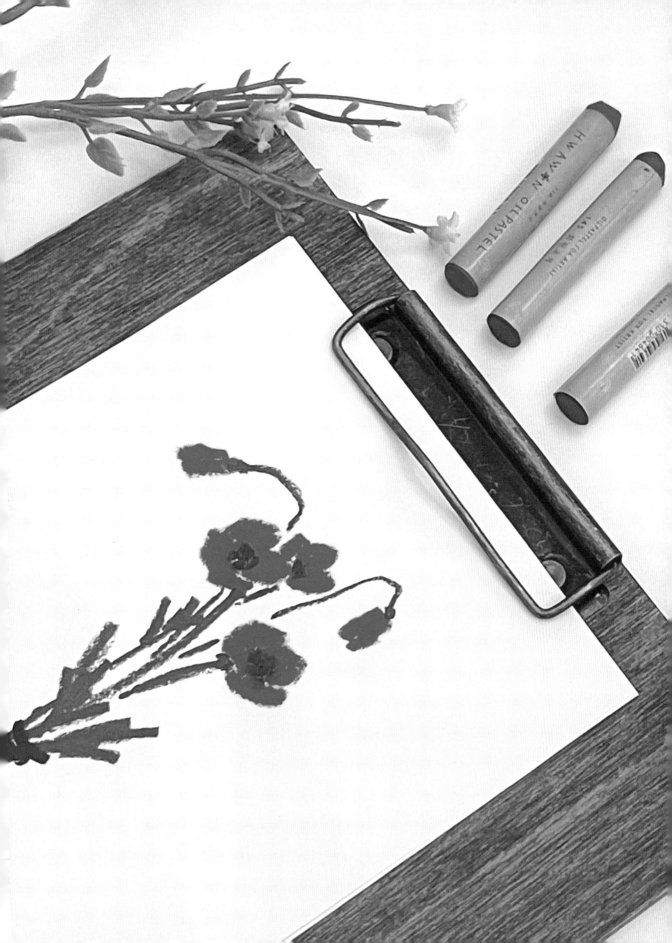

Rock Rose 록로즈

아름다운 야생화인 록 로즈는 꽃잎과 잎을 자유롭게 구성해주면 그 멋이 더 살아나요.
핑크 계열의 색상으로 변형해서 표현해 보아도 예쁘답니다.

Color Chip

화원 오일 파스텔

● **102** 고구마라떼

● **105** 금잔화

● **152** 녹차라떼

문교 오일 파스텔 대체 색상

| 203 Orangish Yellow

| 251 Dark Yellow

| 305 Chartreuse Green

완성 작품을
그리는 과정을
영상으로 함께 할 수 있어요!

Class Point

✔ 꽃잎을 자유롭게 배치해 보세요.

✔ 꽃망울을 다양한 모양으로 표현해 보세요.

✔ 줄기를 여러 방향으로 자유롭게 그어보세요.

1 ●**102** 고구마라떼 색으로 중심에서부터 꽃잎이
피어나도록 한 장 한 장 구분해서 그려줍니다.

2 ●**105** 금잔화 색으로 꽃잎 안쪽 수술 부분에 색을
얹어주듯 칠해서 깊이감을 줍니다.

3 마찬가지로 ●**102** 고구마라떼 색으로 다른 모양의 꽃잎을
그려주세요. 이번에는 꽃이 활짝 핀 형태를 만들어 주세요.

4 ●**105** 금잔화 색으로 과정 **2**처럼 꽃잎 안쪽 부분을
칠해주세요. 꽃잎의 깊이감이 더해집니다.

5 ●**102** 고구마라떼 색으로 세 번째 꽃잎은 하늘을 쳐다보는 방향으로 그립니다. 꽃잎을 전부 그려주지 않고 뒤로 가려진 부분이 있다고 상상하면서 옆모습을 그려주세요.

6 ●**105** 금잔화 색을 사용해 꽃잎의 중심 시작점에 마찬가지로 색을 얹어 깊이를 더해주세요.

7 ●**152** 녹차라떼 색으로 자유로운 모양의 줄기를 그려 넣어 볼게요. 꽃받침을 작게 그려준 뒤 오른쪽으로 휘어진 줄기를 길게 그려주세요.

8 옆에 있는 나머지 꽃들도 왼쪽 중심 줄기와 이어지도록 줄기를 그려 넣어주세요.

✦**TIP** 꽃받침을 표현하지 않아도 되기 때문에 활짝 핀 꽃의 줄기 먼저 그리는 것이 더 쉬워요!

9 ●**102** 고구마라떼 색으로 아직 다 피지 않은 꽃봉오리들을 많이 그려 넣어 줄 거예요. 작은 열매를 상상하며 그려도 좋고, 작은 꽃잎 한 장이라 생각하며 그려봐도 좋을 것 같아요.

✦**TIP** 완성된 드로잉을 참고해서 봉오리들의 위치를 자유롭게 배치해 주세요.

10 ●**152** 녹차라떼 색을 사용해 큰 꽃봉오리에 꽃받침을 그려주고 중심 줄기와 이어주세요.

✦**TIP** 줄기가 꽃망울의 무게 때문에 휘어진듯하게 표현해 주면 더 자연스러워요.

11 나머지 꽃망울들도 과정 **10**처럼 중심 줄기로 이어주세요. 다양한 방향으로 연결하면 더 자연스러운 표현이 됩니다.

12 ●**152** 녹차라떼 색으로 풀잎을 추가해 줄 거예요. 록 로즈는 줄기에서 바로 잎이 피어나는 특징이 있어요. 줄기를 중심으로 두고 풀잎이 한 쌍을 이루도록 그려주세요.

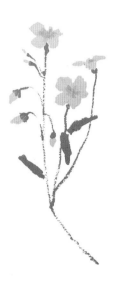

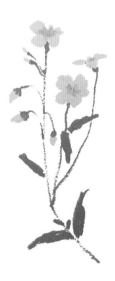

13 이번에는 중심 줄기에 홀로 피어난 잎을 추가해 보세요.

14 꽃이 없는 아래쪽 줄기에도 풀잎을 자유롭게 그려 넣어 주세요. 꽃잎의 위치, 꽃망울의 구도를 잘 고려해서 자연스럽게 풀잎의 위치를 자리 잡아 그려주면 완성입니다.

Chapter 2

나의 탄생화

여러분은 몇 월에 태어나셨나요? 월별로 나의 탄생화와 그 꽃의 상징이 무엇인지
찾아보세요. 평소엔 그저 지나치던 꽃이 새롭게 의미 있는 꽃으로 다가올 거예요.
두 번째 챕터에서는 1월부터 12월까지의 월별 탄생화를 그려볼게요. 직접 그린 탄생화
그림을 그 달의 주인공에게 선물해 보세요. 잊지 못할 특별한 추억이 될 거예요.
저와 함께 1월부터 그려나가 볼까요!

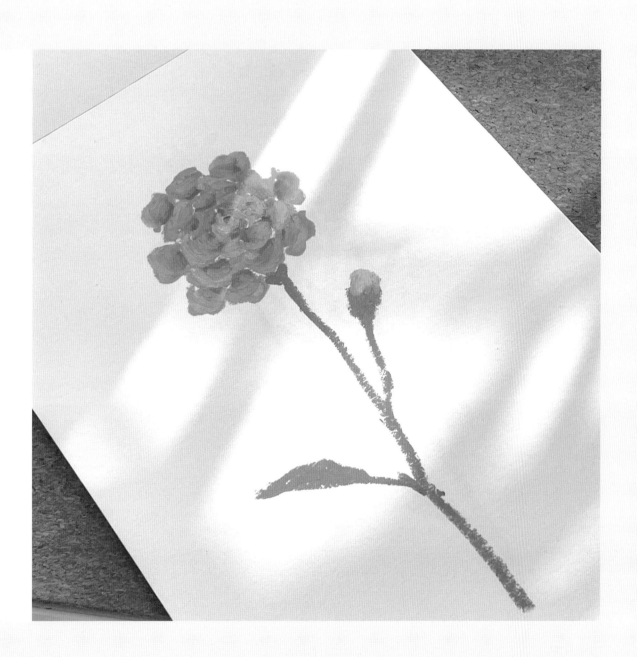

Class 1

Carnation 카네이션

카네이션은 여러 장의 잎이 겹겹이 쌓여있고 꽃잎의 끝은 뾰족뾰족해요.
이 부분을 잘 살려서 드로잉 해볼게요. 1월 탄생화이지만 카네이션 하면 5월도 함께 떠오르죠.
어버이날과 스승의 날에 직접 그린 카네이션 엽서는 멋진 선물이 될 거예요.

● 1월 탄생화 ● 상징 : 매혹, 특별함, 사랑

Color Chip

화원 오일 파스텔

● **110** 루돌프코

● **146** 쑥

문교 오일 파스텔 대체 색상

● 208 Scarlet

● 233 Olive

완성 작품을
그리는 과정을
영상으로 함께 할 수 있어요!

영상 클래스

Class Point

✔ 꽃잎이 여러 장 겹겹이 쌓인 표현을 배워볼게요.
✔ 두 가지 색상으로 꽃을 그려보세요.

1 카네이션의 중심은 여러 장의 꽃잎이 빽빽하게 모여있어요. ●**110** 루돌프코 색으로 뾰족한 꽃잎이 모여있는 모습을 그려주세요.

2 빽빽한 중심 꽃잎을 감싸는 뾰족뾰족한 잎을 모든 방향으로 추가해 주세요.

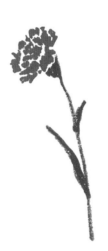

3 바깥쪽에 잎을 더 늘려서 풍성하게 만들어 주세요.

4 ●**146** 쑥 색으로 꽃받침과 줄기, 잎까지 한 번에 그려볼게요. 챕터 1에서 함께 그렸던 꽃들을 떠올리면서 자신 있게 그려주세요!

✦ **TIP** 저는 꽃잎과 풀잎의 색상을 단조롭게 맞추는 것을 좋아해요. 색을 단순하게 사용하면 심플하고 감각적인 느낌으로 드로잉을 완성할 수 있답니다.

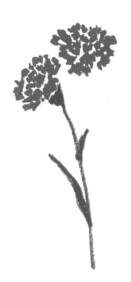

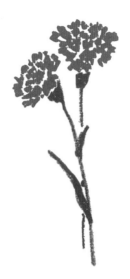

5 ●110 루돌프코 색상을 사용해서 과정 **1**, **2**와 같은
 방법으로 꽃잎을 한 송이 더 그려주세요.

6 ●146 쑥 색으로 마찬가지로 꽃받침과 줄기를 그려주세요.
 이때 먼저 그린 그림을 피해 줄기를 그어서 앞뒤 배치를
 표현해 주세요.

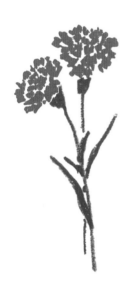

7 뒤에 위치한 카네이션에도 잎을 달아 줄게요. 양쪽 잎이
 대칭되지 않도록 잎의 길이와 방향에 유념해서 그려주면
 카네이션이 완성됩니다.

Iris 붓꽃

아이리스라는 이름으로도 우리에게 친숙한 붓꽃은 보라색이 매력적인 꽃이에요.
꽃봉오리가 먹을 머금은 붓의 모양과 닮았다고 붙여진 이름이래요.

● 2월 탄생화 ● 상징 : 신의, 지혜, 기쁜 소식

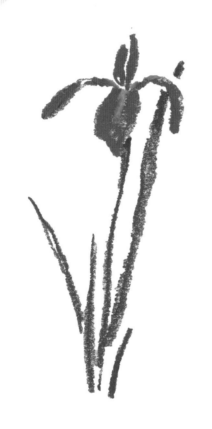

Color Chip

화원 오일 파스텔

● **106** 민들레
● **115** 붓꽃
● **145** 화원초록

문교 오일 파스텔 대체 색상

● 204 Golden Yellow
● 283 Royal Purple
● 232 Moss Green

▶
완성 작품을
그리는 과정을
영상으로 함께 할 수 있어요!

영상 클래스

Class Point

✔ 꽃잎의 면적이 클 때 효과적인 표현법을 배워볼게요.
✔ 오일 파스텔의 포슬포슬한 선의 매력을 살려 그려볼게요.

1 ●**115** 붓꽃 색상을 이용해서 먹을 잔뜩 머금은 붓을 떠올리며 중심 꽃잎을 그려볼게요. 붓의 손잡이가 아래로 가고 머리가 위를 향하고 있다고 생각하면서 봉긋한 꽃잎 두 장을 겹쳐 그려주세요.

2 이어 같은 색으로 3장의 꽃잎을 더 그릴 거예요. 먼저 그린 꽃잎과 달리 정면을 향해 크게 피어난 꽃잎을 그려주세요. 이때 노란 무늬가 들어갈 꽃잎의 가운데 부분은 공간을 비워주세요.

3 계속 같은 색으로 양옆으로 피어난 큰 꽃잎을 그려주세요. 옆으로 2장을 그리기 때문에 완전한 대칭이 되지 않도록 해주어야 더 자연스러워요.

4 ●**106** 민들레 색으로 과정 **2**에서 비워둔 꽃잎의 빈 공간을 채워주고, 양옆으로 난 꽃잎 위에도 중심 꽃잎과 가까이에 색을 살짝 얹어주세요.

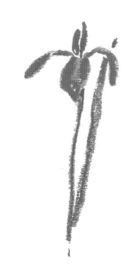

5 붓꽃과 같이 꽃잎이 큰 꽃은 무게를 지탱하기 위해
 줄기도 튼튼하답니다. ●**145** 화원초록 색으로 두꺼워도
 상관없으니 자신 있게 줄기를 그어내려 주세요.

 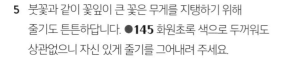

 ◆TIP 줄기가 두꺼운 대신 필압을 조절하여 너무 진한 선이 되지
 않도록 유의해 주세요.

6 ●**145** 초록화원 색을 사용해 지금까지 그렸던 꽃들 중에
 가장 큰 잎사귀를 그려볼게요. 줄기의 아래에서부터 꽃잎
 부분까지 긴 선을 사용해서 잎을 그려주세요. 오일 파스텔의
 평평한 면을 이용해서 두꺼운 선을 사용해 주세요.

7 줄기를 중심으로 잎을 더 그려주세요. 긴 선과 짧은 선을
 이용해서 구도를 생각하며 배치해 주면 붓꽃 드로잉이
 완성됩니다.

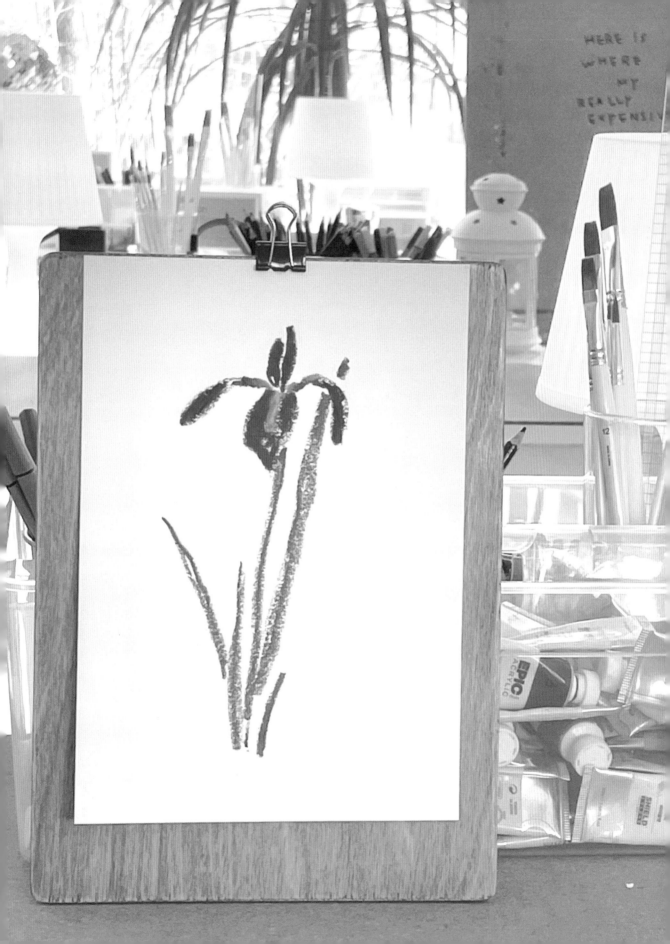

Class 3

Paperwhite 수선화

수선화가 활짝 피면 봄이 오고 있다는 것이죠. 단아한 자태가 돋보이는 꽃으로,
향이 좋아서 향수의 원료로도 사용한다고 해요. 향기로운 봄꽃 수선화를 함께 그려볼게요.

● 3월 탄생화　● 상징 : 봄, 부활, 자기 사랑

Color Chip

화원 오일 파스텔

● **102** 고구마라떼

● **105** 금잔화

● **106** 민들레 *생략 가능

● **152** 녹차라떼

문교 오일 파스텔 대체 색상

● 203 Orangish Yellow

● 251 Dark Yellow

● 204 Golden
Yellow *생략 가능

● 305 Chartreuse Green

▶ 완성 작품을
그리는 과정을
영상으로 함께 할 수 있어요!

영상 클래스

Class Point

✔ 비슷한 채도의 색을 잘 섞어 꽃잎을 더 풍성하게 표현해 볼게요.

1 ●**105** 금잔화 색으로 수선화의 중심 꽃잎을 그릴게요. 원통 모양을 떠올리며 앞과 뒤를 표현해 주세요.

✦**TIP** ●**106** 민들레 색으로 꽃잎의 뒷부분에 색을 더해주면 깊이감이 생깁니다. 노란색 계열의 색상이 4가지 이상 없다면 생략해도 됩니다.

2 ●**102** 고구마라떼 색으로 먼저 6장의 꽃잎 테두리를 그려주세요.

✦**TIP** 꽃잎을 그릴 때는 동서남북 방향으로 네 장의 꽃잎을 먼저 그린 뒤 사이에 두 장을 추가해서 그리면 쉬워요!

3 ●**102** 고구마라떼 색으로 테두리 안을 채울게요. 힘을 주어 세게 긋지 않고 오일 파스텔의 선이 적당히 포슬포슬한 느낌을 유지하면서 색칠해 주세요.
중심 꽃잎의 앞부분에 같은 색을 살짝 엊어주면 꽃잎의 앞쪽이 밝고 뒤쪽이 어둡게 원근감을 표현할 수 있어요.

4 ●**105** 금잔화 색으로 활짝 핀 6장의 꽃잎 위에 짧은 선으로 색을 더해줍니다.

✦**TIP** 여기서 색을 더해주는 것은 다음 블렌딩 과정을 위해 물감을 짜는 것과 같아요. 색상이 잘 어우러지는 모습을 생각하며 색을 더해주세요.

5 ●102 고구마라떼 색으로 과정 4에서 올려준 색상 위를 꽃잎의 방향대로 잘 문질러 색을 블렌딩해 줍니다.

6 ●152 녹차라떼 색상으로 꽃잎 가까이의 줄기가 시작되는 부분을 도톰하게 그려주고, 일자로 그어내려 줍니다.

7 꽃 가까이 도톰하게 그려준 줄기 부분을 ●105 금잔화 색으로 문질러 표현을 풍성하게 해줍니다.

8 ●152 녹차라떼 색으로 줄기의 아래 끝에서부터 긴 선을 이용해 둥글고 긴 잎들을 그려주세요. 수선화의 잎은 길고 잎끝이 둥근 것이 특징이에요. 여러 개의 잎을 자유롭게 그려주면 완성입니다.

Sweet Pea 스위트피

이름도 예쁜 스위트피는 하늘하늘한 꽃잎과 줄기에 덩굴이 자라나는 것이 특징인
아름다운 꽃이에요. 여러 가지 색이 모두 매력적이니 그리는 방법을 연습한 뒤
취향껏 마음에 드는 색상으로 다시 그려보는 것도 추천합니다.

● 4월 탄생화 ● 상징 : 젊음, 추억, 즐거움

Color Chip

화원 오일 파스텔

● **116** 자색고구마

121 타로밀크티

● **152** 녹차라떼

문교 오일 파스텔 대체 색상

● 211 Lilac

274 Cream

*비슷한 색상보다는 비슷한 명도를
이용하는 것이 좋습니다.

● 305 Chartreuse Green

완성 작품을
그리는 과정을
영상으로 함께 할 수 있어요!

영상 클래스

Class Point

✓ 꽃잎의 형태를 그리는 선의 색과 면을 채우는 색이 다를 때 어떻게 표현하는지 배워볼게요.

1 ●116 자색고구마 색으로 꽃잎을 한 장 한 장 그려 볼게요. 스위트피는 몇 장의 잎이 단순하게 모여 있는 형태라 색감이 더욱 돋보이는 꽃이에요. 하지만 형태가 단순해서 그리기 어려울 때는 먼저 테두리 선을 그어보세요.

2 121 타로밀크티 색으로 꽃잎의 색을 채워 주세요.

✦**TIP** 테두리 선 위로 자연스럽게 두 번째 색을 덮어주세요.

3 ●152 녹차라떼 색으로 꽃받침을 그려주세요. 뾰족뾰족한 모양을 표현하는데 유의해 주세요.

4 ●152 녹차라떼 색으로 줄기를 그어 내려주세요. 나중에 옆에 피어난 꽃잎의 줄기도 이 줄기에 연장해서 그릴 것이니 튼튼하게 그려주어도 좋습니다.

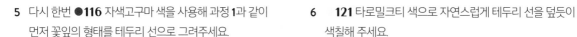

5 다시 한번 ●116 자색고구마 색을 사용해 과정 1과 같이 먼저 꽃잎의 형태를 테두리 선으로 그려주세요.

6 121 타로밀크티 색으로 자연스럽게 테두리 선을 덮듯이 색칠해 주세요.

7 마찬가지로 ●152 녹차라떼 색으로 꽃받침을 그려줍니다.

8 계속 ●152 녹차라떼 색을 사용해 먼저 그은 줄기와 만나도록 꽃받침에서 시작하는 줄기를 그어주세요.

9 ●**152** 녹차라떼 색으로 줄기에 짧은 잎들을 그려주세요.

✦**TIP** 작은 잎을 그릴 때에도 잎의 방향이 대칭이 되지 않도록
유의해 주세요.

10 ●**152** 녹차라떼 색으로 스위트피의 특징인 꼬불꼬불한
덩굴 줄기들을 그려주면 스위트피가 완성됩니다.

✦**TIP** 덩굴 줄기를 그릴 때는 손에 힘을 빼고 오일 파스텔의 각을
이용해 보세요.

Lily of the valley 은방울꽃

꽃대에서 작은 방울 모양의 꽃이 피어나면서 대롱대롱 매달린 모양,
새하얀 색감이 사랑스러운 꽃이에요. 이전 수업에서 그렸던 산다소니아를 떠올리면서
아기자기한 모양의 은방울꽃을 그려볼게요.

● 5월 탄생화 ● 상징 : 행복, 겸손, 다정함

Color Chip

화원 오일 파스텔

○ **160** 레몬과메론사이

● **164** 허브농장

○ **191** 안개자욱

문교 오일 파스텔 대체 색상

● 304 Lemon Green

● 296 Light Moss Green

● 249 Silver Grey

완성 작품을
그리는 과정을
영상으로 함께 할 수 있어요!

영상 클래스

Class Point

✔ 한쪽으로 치우친 형태의 꽃을 그릴 때 안정적인 구도를 찾아보세요.

1 ○**191** 안개자욱 색으로 종 모양의 은방울 꽃잎을
그려주세요. 꽃잎을 아래에서 위로 차곡차곡 추가할
예정이니 첫 꽃은 종이의 중간쯤에 그려주세요.

2 계속 같은 색을 사용해 같은 모양의 꽃잎을 추가해서
그려주세요.

3 왼쪽 사선으로 기울어진 느낌으로 꽃잎을 계속 추가해
주세요. 위쪽에 다 피지 않은 꽃잎은 동글동글하게
표현합니다.

4 ○**160** 레몬과메론사이 색으로 꽃잎마다 짧은 선으로 색을
더해서 색감을 더욱 풍성하게 만들어 주세요.

5 다시 ◯**191** 안개자욱 색을 사용해 꽃잎의 세로 방향의
 결대로 과정 **4**에서 더한 색을 자연스럽게 펴줍니다.

6 ●**164** 허브농장 색으로 가장 위에 있는 꽃봉오리의 작은
 꽃받침을 표현한 뒤 휘어진 줄기를 그어내려 주세요.

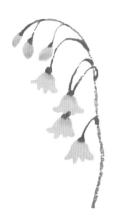

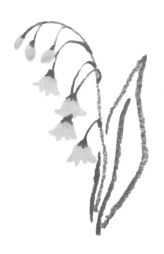

7 같은 색으로 꽃잎마다 작은 꽃받침을 그려주고 큰 줄기와
 이어지는 각각의 짧은 줄기를 그어주세요. 이때 짧은
 줄기들도 직선이 아닌 곡선을 사용해서 늘어진 모양을
 표현합니다.

8 계속 ●**164** 허브농장 색을 사용해 넓고 큰 풀잎을
 가진 은방울꽃의 특징을 살리기 위해 풀잎을 선으로만
 그려보세요. 여러 번 연습한 뒤에 리듬감을 살려 선을 한
 번에 그어주세요.

 ✦**TIP** 왼쪽으로 치우친 꽃잎의 배치를 고려해 크고 무게감 있는
 잎을 오른쪽에 그려 넣어 그림의 전체적인 구도를 안정감 있게
 맞춰주세요.

Lily 나리꽃

나리는 백합의 순우리말이며 종류가 다양해요. 흔히 볼 수 있는 나리꽃의 형태를
함께 그려본 뒤, 나리꽃의 다양한 색과 종류에 따라 그 특징을 살려
스스로 그려보는 시간을 가져 보는 것도 추천해요.

● 6월 탄생화 ● 상징 : 진실, 순결, 깨끗한 사랑

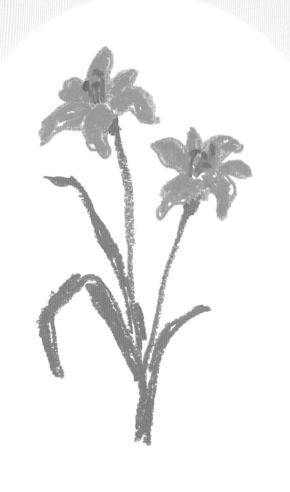

Color Chip

화원 오일 파스텔

● **107** 귤

● **109** 홍시한입

● **152** 녹차라떼

문교 오일 파스텔 대체 색상

● 205 Orange

● 275 Vibrant Orange

● 305 Chartreuse Green

완성 작품을
그리는 과정을
영상으로 함께 할 수 있어요!

영상 클래스

Class Point

✔ 오일 파스텔로 먼저 스케치해 보세요.

✔ 꽃잎의 면적이 클 때 칠하는 방법을 배워볼게요.

✔ 두 송이의 꽃을 자연스럽게 배치해 볼게요.

1 나리꽃의 꽃잎 형태를 한 번에 그려내기가 어려우니 먼저
꽃잎 색인 ●**107** 귤 색으로 라인을 스케치해 보세요.

　◆**TIP** 지워지지 않는 오일 파스텔로 스케치하는 것이 어렵게
　느껴질 수 있지만, 약한 선으로 그려 넣으면 실수한 부분이
　있더라도 색칠할 때 덮을 수 있기 때문에 저는 같은 색상의 오일
　파스텔로 스케치하는 것을 더 선호해요.

2 ●**107** 귤 색을 사용해 스케치한 가이드대로 꽃잎을
칠해줍니다. 포슬포슬한 느낌을 살려 두꺼운 선으로
문지르듯 칠하고, 꽃잎과 꽃잎의 경계에 공간을 두어
분리되도록 표현해 주세요.

3 ●**109** 홍시한입 색으로 나리꽃의 특징적인 인상이 되는
수술을 표현해 주세요. 점을 굴리듯 찍어주고, 아래로 선을
연결해 주세요.

4 ●**107** 귤 색으로 옆에도 마찬가지로 라인으로 꽃을 먼저
스케치해 볼게요.

5　마찬가지로 계속 ●**107** 귤 색을 사용해 스케치 안을 칠합니다. 빽빽하게 채우듯이 칠하지 말고 듬성듬성 공간을 남기며 칠하는 것이 포인트입니다.

6　●**109** 홍시한입 색으로 마찬가지로 수술을 그려주세요. 이때 꽃이 향하는 방향에 맞춰 수술의 방향도 옆의 꽃보다는 오른쪽으로 더 치우치게 그리면 더 자연스러운 표현이 됩니다.

7　●**152** 녹차라떼 색으로 두꺼운 선을 이용해 각 꽃에서 뻗어나온 줄기가 밑에서 만나도록 그어주세요. 나리꽃과 같이 꽃잎이 큰 식물은 꽃잎을 지탱하는 줄기도 튼튼하답니다.

8　●**152** 녹차라떼 색으로 선과 면을 모두 이용해서 휘어진 잎을 표현해 주세요. 나리꽃은 풀잎의 길이가 길어 휘어지기도 해요.

9 계속 ●**152** 녹차라떼 색을 사용해 줄기 뒤로 피어난 풀잎을 표현해 주세요. 이때 이미 그려진 줄기와 여백을 이용해 잎의 앞뒤 순서를 표현해 주세요.

10 ●**152** 녹차라떼 색으로 오른쪽에 마지막 잎을 짧게 그려서 나리꽃을 완성해 주세요.

✦**TIP** 두 송이 꽃은 좌우 대칭이 되기 쉬워요. 꽃의 키와 방향, 잎의 배치를 이용해서 더 자연스러운 꽃의 구도를 만들어 보세요.

Delphinium 델피니움

델피니움은 그리스어 'delphin(돌고래)'에서 유래한 것으로
꽃봉오리가 돌고래와 비슷한 데서 이름 붙여졌다고 해요. 청명한 색이 7월과 잘 어울리는 꽃,
델피니움의 수직으로 꽃잎이 옹기종기 모여있는 형태를 잘 살려 그려보세요.

● 7월 탄생화 ● 상징 : 거만, 청명, 자비심

Color Chip

화원 오일 파스텔

● **145** 화원초록
● **178** 청바지
● **182** 군백
○ **189** 하양

문교 오일 파스텔 대체 색상

● 232 Moss Green
● 219 Prussian Blue
● 264 Light Azure Violet
○ 244 White

완성 작품을
그리는 과정을
영상으로 함께 할 수 있어요!

영상 클래스

Class Point

✓ 수직으로 꽃잎이 피어나는 형태를 연습해 보세요.

1 ●**182** 군백 색으로 종이의 중간 부분부터 활짝 핀 꽃잎을
그려나갑니다.

2 위로 올라갈수록 꽃잎의 크기가 작아지도록 유의해서
그려주세요.

3 ●**178** 청바지 색으로 활짝 핀 꽃잎에 색을 더해서 명암을
표현해 주세요.

4 진한 색이 추가된 꽃잎 위에 다시 ●**182** 군백 색으로
블렌딩해서 잘 펴 주세요.

5 ○**189** 하양 색으로 위에서부터 꽃잎을 밝혀주세요.

6 나머지 꽃잎에도 ○**189** 하양 색을 부분적으로 문질러서 하이라이트를 표현해 주세요.

7 ●**145** 화원초록 색으로 가장 위에 핀 꽃잎부터 아래까지 일자로 줄기를 그어 주세요.

 ✦TIP 이때 꽃잎 사이사이에 줄기를 짧은 선으로 그어주면 꽃잎이 줄기를 중심으로 피어난 것을 표현할 수 있어요.

8 ●**145** 화원초록 색을 사용해 중심 줄기에서 뻗어 난 짧은 줄기를 꽃잎과 연결해 주세요. 꽃잎이 옆모습이라면 꽃받침도 함께 그려주세요.

9 ●145 화원초록 색으로 줄기로 이어져 뻗어 난 풀잎을
 그려주세요.

10 계속 ●145 화원초록 색을 사용해 크기와 모양이 다른
 잎을 풍성하게 그려주면 완성입니다.

Gladiolus 글라디올러스

백합목 붓꽃과의 꽃인 글라디올러스는 앞서 그렸던 나리꽃이나 붓꽃과 꽃잎이 닮았어요.
또, 7월 탄생화인 델피니움과 같이 수직 줄기에서 여러 꽃잎이 피어나는 형태도 복습해 볼 수 있어요.
앞서 함께 그린 꽃들을 떠올리면서 8월 탄생화를 그려볼게요.

● 8월 탄생화 ● 상징 : 비밀, 상상, 견고

Color Chip

화원 오일 파스텔

● **112** 진분홍

● **129** 살구

● **152** 녹차라떼

○ **189** 하양

문교 오일 파스텔 대체 색상

● 259 Deep Magenta

● 240 Salmon

● 305 Chartreuse Green

○ 244 White

완성 작품을
그리는 과정을
영상으로 함께 할 수 있어요!

영상 클래스

Class Point

✔ 비슷한 꽃이어도 그 꽃만이 가진 특징을 살려 그려보세요.

✔ 글라디올러스가 가진 꽃잎의 여러 모양을 모두 표현해 볼게요.

1 ●**112** 진분홍 색으로 꽃잎을 그려주세요. 나리꽃과 붓꽃보다는 꽃잎의 끝이 더 둥글답니다. 꽃잎이 보이는 안쪽은 살짝 비운다는 생각으로 칠해주세요.

✦**TIP** 꽃잎이 6장으로 갈라지지만 겹겹이 쌓여있어 실제로 6장이 식별되지 않는 형태이므로 그릴 때에도 6장을 모두 그리지 않는 것이 좋아요.

2 ●**129** 살구 색으로 꽃잎의 안쪽을 문질러 꽃잎이 바깥으로 피어나면서 어두워지는 표현을 해주세요.

3 이번엔 왼쪽을 보고 있는 꽃잎을 그려볼게요. 과정 **1**과 마찬가지로 ●**112** 진분홍 색으로 꽃잎을 그려주세요.

4 ●**129** 살구 색으로 과정 **2**와 같이 안쪽을 문질러 디테일을 표현해 주세요.

5 이번에는 ●112 진분홍 색으로 오른쪽을 향해 피어있는
 꽃을 그려볼게요.

 ✦ TIP 왼쪽, 오른쪽을 향한 꽃을 모두 그려보면 나에게 더 편한
 방향이 있다는 것을 알 수 있어요. 두 방향 모두 자유롭게 그릴 수
 있도록 여러 방향으로 연습해 주세요!

6 ●129 살구 색으로 오른쪽을 향한 꽃에도 마찬가지로 꽃잎
 안쪽에 색을 더해주세요.

7 다시 ●112 진분홍 색을 사용해 위를 향해 핀 꽃과 아직
 피지 않은 꽃봉오리를 더 그려줄게요.

8 꽃봉오리에도 ●129 살구 색을 더해주세요.

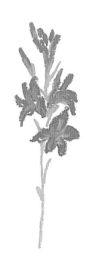

9 ●**152** 녹차라떼 색으로 위쪽에 있는 꽃잎부터 꽃받침을
그려주세요.

10 ●**152** 녹차라떼 색으로 중심 줄기를 그리고 각 꽃잎과
연결해 주세요.

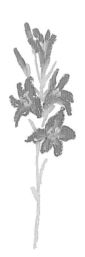

11 ○**189** 하양 색으로 점과 선을 이용해 꽃 중앙에 수술을
표현해 주세요.

✦ TIP 6월 탄생화 나리꽃에서 그렸던 수술을 떠올리며
그려주세요. 수술의 형태가 명확히 나오지 않아도 괜찮아요!
명확한 표현을 원한다면 흰색 마카를 이용하는 것을 추천할게요.

Class 9

Aster 쑥부쟁이

쑥부쟁이는 제가 처음으로 관심을 가지고 그리게 된 야생화에요.
그래서 항상 반가운 꽃이랍니다. 국화과의 꽃이기 때문에 익숙한 형태지만 한 줄기에서
여러 꽃이 피어나는 구도를 어떻게 잡느냐에 따라 단순하게,
또는 복잡하게도 그려낼 수 있는 매력이 있는 꽃이에요.

● 9월 탄생화 ● 상징 : 기다림, 그리움

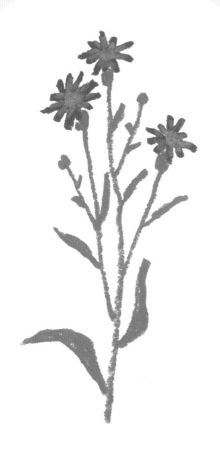

Color Chip

화원 오일 파스텔

● 106 민들레

● 115 붓꽃

121 타로밀크티

● 152 녹차라떼

문교 오일 파스텔 대체 색상

● 204 Golden Yellow

● 283 Royal Purple

274 Cream

*비슷한 색상보다는 비슷한 명도를
이용하는 것이 좋습니다.

● 305 Chartreuse Green

완성 작품을
그리는 과정을
영상으로 함께 할 수 있어요!

영상 클래스

Class Point

✔ 여러 가지 꽃에 적용할 수 있는 구도를 연습해 보세요.

1 ●**106** 민들레 색으로 꽃의 중심 수술을 그려주세요.

2 ●**115** 붓꽃 색으로 잎을 그릴 때 꽃잎이 한 장 한 장
 느껴지도록 짧은 선을 이용해서 그려주세요.

3 마찬가지로 ●**106** 민들레 색과 ●**115** 붓꽃 색을 사용해
 조금 더 높게 위치한 꽃을 한 송이 추가해 주세요.

4 계속 ●**106** 민들레 색과 ●**115** 붓꽃 색으로 오른쪽으로
 치우친 꽃을 하나 더 추가해서 활짝 핀 꽃 3송이를
 그립니다.

5 **121** 타로밀크티 색으로 꽃잎 한 장 한 장에 색을 더해 매력적인 보랏빛을 표현해 주세요.

◆ **TIP** 원색에 가까운 채도 높은 색과 명도가 높은 색(밝은 색)을 적절히 섞어 오일 파스텔로 색을 만들어 쓰는 연습을 계속해 주세요.

6 ●**152** 녹차라떼 색으로 꽃받침을 그려주세요.

7 ●**152** 녹차라떼 색으로 중앙에 위치한 꽃에서 출발하는 중심 줄기를 그어 내려주세요.

8 ●**152** 녹차라떼 색으로 중심 줄기와 양옆의 꽃이 이어지도록 양쪽에 줄기를 그려주세요.

9 ●152 녹차라떼 색으로 얇은 잎을 골고루 그려주세요.
 쑥부쟁이는 줄기를 타고 꽃잎 가까이에서 잎이 피어나는
 특징이 있답니다.

10 ●152 녹차라떼 색으로 앞에서 그린 풀잎보다 큰 잎을
 그려주세요. 줄기의 아랫부분으로 갈수록 잎의 크기가
 커집니다.

11 계속 ●152 녹차라떼 색을 사용해 꽃봉오리를 줄기와
 함께 추가해서 그려주세요. 꽃봉오리를 많이 그려
 넣을수록 풍성한 드로잉이 될 수 있어요!

 ✦TIP 꽃잎의 색상이 아닌 풀잎의 색상으로 꽃봉오리를 그리면
 또 다른 매력의 자연스러움을 표현할 수 있어요.

Marigold 마리골드

마리골드는 황금빛 풍성한 꽃잎이 매력적인 대표적 가을 꽃이랍니다.
카네이션을 복습하는 느낌으로 그러데이션 표현법을 더해 마리골드를 그려볼게요.

● 10월 탄생화 ● 상징 : 우정, 실망, 비애

Color Chip

화원 오일 파스텔

● **102** 고구마라떼
● **105** 금잔화
● **106** 민들레
● **109** 홍시한입
● **152** 녹차라떼

문교 오일 파스텔 대체 색상

● 203 Orangish Yellow
● 251 Dark Yellow
● 204 Golden Yellow
● 275 Vibrant Orange
● 305 Chartreuse Green

완성 작품을
그리는 과정을
영상으로 함께 할 수 있어요!

영상 클래스

Class Point

✔ 두 가지 색을 섞어 꽃잎을 그러데이션으로 표현해 볼게요.

1 ●**105** 금잔화 색으로 꽃의 중심이 될 뭉쳐진 꽃잎을 표현해 주세요.

2 ●**105** 금잔화 색으로 중심에서 피어나는 꽃잎을 추가해 주세요.

✦**TIP** 잎의 끝부분만 선으로 표현하면 돼요!

3 계속 ●**105** 금잔화 색을 사용해 꽃잎을 풍성하게 추가해 주세요. 중심에서 멀어질수록 꽃잎 사이의 간격을 조금 더 넓게 표현해 줍니다.

4 ●**106** 민들레 색으로 꽃잎을 채워 칠해 주세요.

5 ●**106** 민들레 색으로 나머지 부분도 모두 채워주세요.
이때 꽃잎의 모양을 기억할 수 있게 사이사이 조금씩 틈을
남겨주는 것도 좋아요.

6 ●**109** 홍시한입 색으로 꽃잎의 안쪽에 색을 더해서
깊이감을 주세요.

✦**TIP** 문질러 펴 줄 수 있는 색이기 때문에 망설이지 말고 자신
있게 색을 추가해도 됩니다!

7 ●**102** 고구마라떼 색을 사용해 앞에서 추가한 색을
블렌딩해 주세요.

✦**TIP** 과정 6에서 추가한 색이 모두 덮이지 않도록 자연스럽게
남겨주세요.

8 ●**152** 녹차라떼 색으로 꽃받침을 작게 그려준 뒤 줄기를
그어주세요. 꽃잎의 크기가 클 때 줄기도 튼튼한 특징이
있다는 것 기억하시죠?

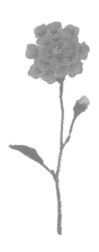

9 ●**152** 녹차라떼 색으로 줄기 왼쪽에는 잎, 오른쪽에는 작은
 줄기와 꽃받침을 그려주세요.

10 ●**102** 고구마라떼 색으로 꽃봉오리의 꽃잎 색을 추가해
 주면 완성입니다.

Chrysanthemum 국화

국화는 자주 보는 친숙한 꽃이라 생김새가 익숙해요.
하지만 얇은 꽃잎이 수없이 겹겹이 쌓여있기 때문에 표현하기가 쉽지 않답니다.
꽃잎을 한 장씩 심는다고 생각하면서 그려 볼게요.

● 11월 탄생화 ● 상징 : 성실, 진실, 감사

Color Chip

화원 오일 파스텔

● **102** 고구마라떼
● **107** 귤
● **108** 감
● **155** 올리브
○ **161** 어린연두

문교 오일 파스텔 대체 색상

203 Orangish Yellow
205 Orange
206 Flame Red
298 Dark Sage
304 Lemon Green

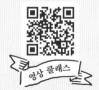

완성 작품을
그리는 과정을
영상으로 함께 할 수 있어요!

영상 클래스

Class Point

✓ 많은 꽃잎이 겹쳐지며 피어나는 표현을 배워 볼게요.

1 ●**107** 귤 색으로 꽃송이의 중심에 위치한 꽃잎을 짧게
서너 장 그려주세요.

◆**TIP** 꽃잎이 겹겹이 쌓인 꽃을 그릴 때마다 꽃잎의 중심부터
그렸다는 사실을 기억하시나요? 장미, 카네이션, 금잔화는 모두
중심부터 한 장씩 그려 바깥 꽃잎까지 표현했답니다. 이런 형태의
꽃을 그릴 때는 이 방법을 적용해 보세요.

2 ●**107** 귤 색으로 잎을 추가해 주세요. 중심부를 그릴
때는 국화의 둥근 이미지보다는 원통을 떠올리며 꽃잎을
꼿꼿하게 세워주세요.

3 ●**107** 귤 색으로 옆과 뒤에 위치한 꽃잎을 표현해 주세요.

4 ●**108** 감 색으로 앞, 양옆과 뒷부분의 꽃잎까지
사이사이에 진한 꽃잎이 피어나도록 표현해 주세요.

5 다시 ●107 귤 색을 사용해 앞서 그린 진한 잎을 덮어 칠해 주세요.

✦**TIP** 두 색상 사이에 톤의 차이가 많이 날 때 중간 톤을 만들어 내는 방법입니다.

6 ●107 귤 색으로 이어서 꽃잎을 계속 추가해 주세요. 앞쪽에 더 적극적으로 잎을 추가해 활짝 핀 듯 표현해 주세요.

7 계속 ●107 귤 색으로 꽃잎이 전체적으로 둥근 모양을 유지할 수 있도록 꽃잎을 추가합니다.

8 ●108 감 색으로 중심부에 꽃잎 사이의 빈 공간들을 반만 채워 주세요. 또, 활짝 피어난 꽃잎 위에도 색을 추가해 주세요.

9 앞에서 반만 채운 꽃잎 중심부의 빈 공간들을 ●**102** 고구마라떼 색으로 채워주세요.

10 ●**155** 올리브 색으로 중심 줄기를 그어 주세요.

11 ●**155** 올리브 색으로 잎을 그려줍니다. 잎이 크기 때문에 먼저 잎의 모양을 스케치를 한 뒤 색을 채워주세요.

12 ●**161** 어린연두 색으로 줄기에 밝은 부분을 표현해 주고, 잎 위에 잎맥을 그어주면 완성입니다.

✦**TIP** 잎맥의 표현이 명확하지 않아도 괜찮아요. 뚜렷한 잎맥의 형태보다 있는 듯 없는 듯한 표현이 오히려 멋스러울 수 있어요.

Class
12

Poinsettia 포인세티아

크리스마스 장식에 빠지지 않고 등장하는 포인세티아는 겨울 분위기를 물씬
느낄 수 있는 꽃이랍니다. 나리꽃과 꽃잎의 형태가 비슷하니
함께 그렸던 기억을 참고해서 그려볼게요.

● 12월 탄생화 ● 상징 : 축복, 축하, 행복

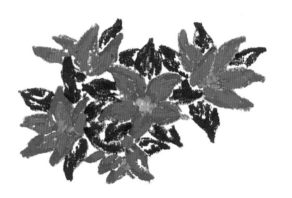

Color Chip

화원 오일 파스텔

● 110 루돌프코

● 112 진분홍

● 106 민들레

● 147 소나무

문교 오일 파스텔 대체 색상

● 208 Scarlet

● 259 Deep Magenta

● 204 Golden Yellow

● 230 Dark Green

▶

완성 작품을
그리는 과정을
영상으로 함께 할 수 있어요!

영상 클래스

Class Point

✔ 줄기 없이 꽃 드로잉을 완성해 보세요.

✔ 여러 방향으로 피어있는 꽃잎을 자연스럽게 배치해 보세요.

1 ●110 루돌프코 색으로 포인세티아 꽃잎의 형태를 먼저
　그려줍니다.

2 꽃 중심에 수술을 그려 넣을 공간을 남겨두고 ●110
　루돌프코 색으로 스케치 안쪽을 채워 주세요. 다른 색과
　섞일 수 있도록 적당한 필압으로 포슬포슬한 느낌을 살려
　색칠해 보세요.

3 ●112 진분홍 색으로 꽃잎의 빈틈을 메우듯 색칠해 주세요.

4 ●106 민들레 색으로 꽃잎의 중앙 부분에 점을 콕콕 찍어
　수술을 표현해 주세요.

5 ●147 소나무 색으로 꽃잎 주변으로 피어난 잎을 선으로
 그려줍니다.

6 ●147 소나무 색으로 스케치 선 안을 메우듯 잎을
 칠해줍니다. 이렇게 포인세티아 한 송이를 완성했어요.

7 ●110 루돌프코 색으로 왼쪽에 포인세티아의 옆모습을
 스케치하고, 과정 1~4를 따라 꽃잎의 색을 쌓아주세요.

8 ●147 소나무 색으로 잎을 스케치할 때는 먼저 그린
 꽃잎과 겹쳐지도록 자연스럽게 그려주세요.

9 ●147 소나무 색으로 잎 안쪽을 채워줍니다. 잎을 칠할 때
　　면과 면의 사이에 틈을 남겨 구분해 주세요.

10 이번에는 ●110 루돌프코 색으로 오른쪽을 향한 꽃잎의
　　옆모습을 선으로 그려주세요.

11 앞서 그린 꽃잎의 표현을 기억하며 색을 쌓아준 후, ●147
　　소나무 색으로 잎의 선을 그려주세요.

12 ●147 소나무 색을 사용해 다시 한번 잎 표현도 반복해
　　주세요.

13 이번에는 ●**110** 루돌프코 색으로 위를 보고 있는 꽃잎을 추가해서 그려주세요.

14 ●**110** 루돌프코 색과 ●**112** 진분홍 색을 사용해 꽃잎의 색을 쌓아주고, ●**147** 소나무 색으로 잎을 그려주세요.

15 ●**110** 루돌프코 색으로 아래를 보고 있는 꽃잎을 그려주세요.

16 앞서 그린 꽃잎 표현과 마찬가지로 꽃잎의 색을 칠하고, ●**147** 소나무 색으로 빈틈에 잎도 추가해서 완성해 주세요.

꽃이 있는 풍경

종이 가득 꽃과 풀을 모아 빼곡히 그려내면 꽃밭이 된다는 사실 알고 계시나요?
지금까지 함께 그렸던 꽃들을 떠올리면서 여러 가지 꽃이 있는 풍경을 그려 볼게요.
그리고 내가 기록하고 싶은 풍경을 그리는 것도 도전해 보세요. 처음에는 풍경을 그리는
것이 굉장히 어렵게 느껴질 수 있지만, 사실 그동안 함께 그렸던 것들을 복습하기만
하면 된답니다, 눈에 담기만 했던 풍경을 이제 내 손으로 종이 위에 옮겨 보세요!

Flower Pattern 꽃으로 만든 패턴

꽃을 반복적으로 그려 패턴을 만들어 볼게요. 꽃잎의 모양과 색 조합을 바꾸면
더 다양한 패턴을 그려낼 수 있어요.

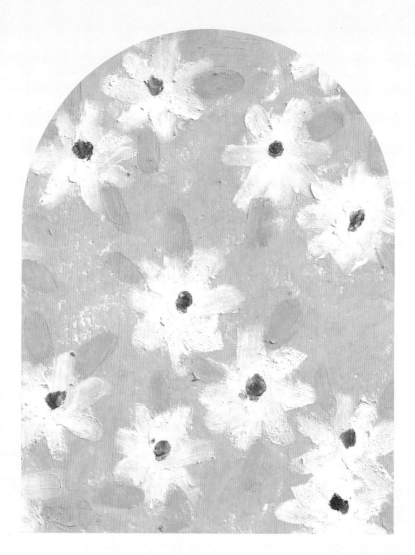

완성 작품을
그리는 과정을
영상으로 함께 할 수 있어요!

영상 클래스

Class Point

✔ 배경과 꽃잎의 비율을 생각하며 꽃잎을 배치해보는 연습을 해보세요

1 패턴을 그릴 영역이 될 사각형을 그리고, 꽃잎을 그려 넣을
위치를 동그라미로 스케치해 주세요.

◆**TIP** 스케치할 때는 연필보다 연한 색연필이 좋아요!

2 ●**160** 레몬과메론사이 색으로 꽃을 그릴 자리를 피해
배경을 칠합니다. 꽃의 위치인 동그라미를 살짝 침범해
칠해도 괜찮아요. 나중에 자연스럽게 꽃잎과 배경이 섞일 수
있답니다.

Color Chip

화원 오일 파스텔

● **148** 깊은숲속 ◌ **160** 레몬과메론사이
◌ **161** 어린연두 ◌ **189** 하양

문교 오일 파스텔 대체 색상

● 230 Dark Green ◌ 304 Lemon Green
◌ 242 Olive Yellow ◌ 244 White

3 ○**189** 하양 색으로 비워둔 동그라미 자리에 꽃잎을 그려
넣어주세요.

4 ●**148** 깊은숲속 색으로 꽃잎의 중앙에 점을 콕콕 찍어준
뒤, ○**161** 어린연두 색으로 꽃잎 옆에 방향이 일정하지
않도록 유의해서 잎을 그려주세요. 자유로운 모양으로
채워주면 꽃 패턴이 완성됩니다.

Flower Garden 알록달록 꽃밭

여러 종류의 꽃이 모여 있는 꽃밭을 그려볼게요.
이 수업에서 작게 그리는 꽃밭을 배우고 큰 종이에 더 넓은 꽃밭으로 확장시켜
빼곡히 채우면 여러분만의 꽃밭을 완성할 수 있어요.

완성 작품을
그리는 과정을
영상으로 함께 할 수 있어요!

영상 클래스

Class Point

✓ 앞 수업에서 그린 패턴 그리기를 복습하면서 꽃밭으로 확장시켜 볼게요.
✓ 오일 파스텔을 면봉으로 문질러 새로운 표현을 할 수 있어요.

1 꽃이 들어갈 위치를 대략적으로 스케치해 주세요.

2 ●**148** 깊은숲속 색으로 꽃의 위치를 잡은 스케치를 남기고
배경을 채워 칠해주세요.

Color Chip

화원 오일 파스텔

● **102** 고구마라떼 ● **108** 감 ● **113** 철쭉

● **127** 분홍 ● **148** 깊은숲속 ● **162** 여름잔디

○ **189** 하양

문교 오일 파스텔 대체 색상

● 203 Orangish Yellow ● 206 Flame Red ● 210 Purple
● 281 Light Pink ● 230 Dark Green ● 241 Light Olive
○ 244 White

3 면봉을 사용해 꽃잎의 모양을 최대한 살려 배경을 문질러 주세요.

✦ **TIP** 그림을 문지르는 미술 도구 찰필이 있지만, 찰필은 넓은 배경을 문지를 때에는 적절하지 않아요. 혹시 찰필만 가지고 있다면 앞머리를 휴지로 감싸서 사용할 수 있어요. 면봉을 가장 추천합니다!

4 ●**102** 고구마라떼, ●**108** 감, ●**113** 철쭉 색으로 이전 꽃 패턴 수업에서 배운 꽃 모양을 그려주세요.

5 ●**127** 분홍, ○**189** 하양 색을 둥글둥글 굴려 동그랗고 큰
　꽃잎을 그려주세요.

6 ●**162** 여름잔디 색으로 화면의 아래에서부터 줄기를
　그려주세요. 줄기를 모두 그린 뒤 줄기 옆에 빈 공간에 짧은
　선으로 잎도 추가해 그려주세요.

7 ●148 깊은숲속, ◐162 여름잔디 색으로 과정 3에서 그린
꽃잎의 중심에 점을 찍어 수술을 표현해 주세요. 꽃잎의
색상에 따라 더 잘 어울리는 색을 선택해서 찍어주세요.

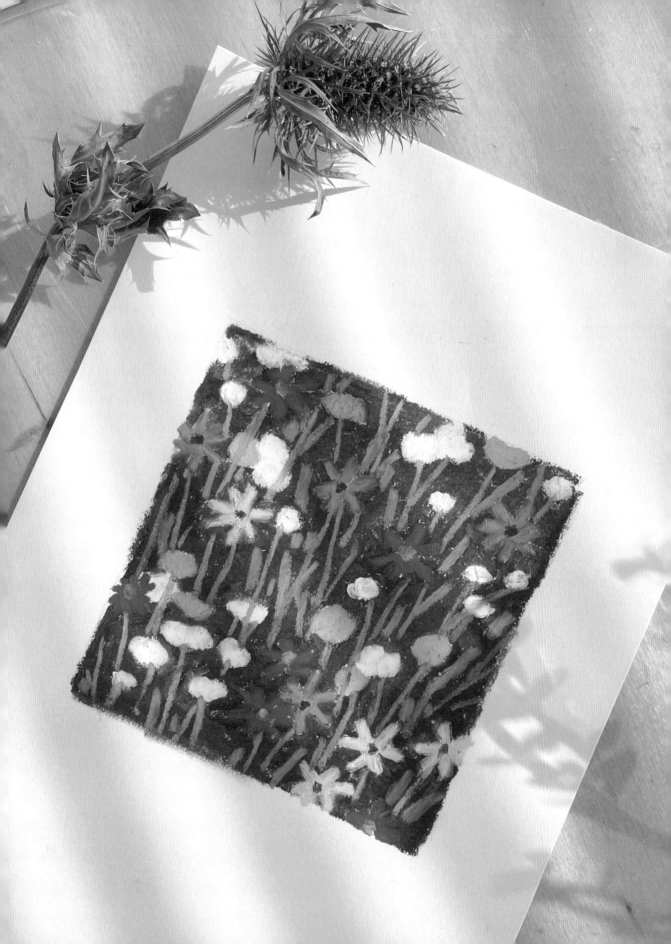

Class
3

Rose Vine 장미 넝쿨

몇 가지 간단한 모양을 반복해서 넝쿨진 장미를 완성해 볼게요.
여름의 싱그러운 장미를 상상하며 함께 그려보세요.

완성 작품을
그리는 과정을
영상으로 함께 할 수 있어요!

Class Point

✔ 작은 꽃을 그리는 것에 익숙해져 보세요.

✔ 꽃의 모양을 간단히 변형해 보세요.

1 ◦**118** 솜사탕 색을 사용해 작은 선들로 겹겹이 쌓인 장미
잎을 표현해 주세요.

2 ●**120** 딸기우유 색으로 같은 모양의 장미를 더 많이
그려보세요.

✦**TIP** 이때 장미의 배열이 일정하지 않도록 유의하며 배치해
주세요.

Color Chip

화원 오일 파스텔

◦ **118** 솜사탕 ● **120** 딸기우유 ◦ **151** 화원연두
● **152** 녹차라떼

문교 오일 파스텔 대체 색상

● 279 Millennial Pink ● 216 Pink ◦ 302 Willow Green
● 305 Chartreuse Green

3 ●**151** 화원연두 색으로 과정 **2**에서 그린 꽃 주위에 잎을
추가해 주세요. 잎의 크기는 조금씩 다르게 해주고 방향도
요리조리 돌려가며 그려 넣어 주세요.

4 ●**152** 녹차라떼 색으로 과정 **1**에서 그린 꽃 주위로 앞에
그린 것과 마찬가지로 잎을 그려주세요.

5 ◐**151** 화원연두, ●**152** 녹차라떼 색으로 줄기가 있는
형태의 잎들을 빈 공간을 채우듯 배치해서 완성해 보세요.

♦**TIP** 그림의 외곽선은 매끈하게 둥근 형태가 아닌 자연스럽게
잎이 뻗어 나온 듯한 모양으로 표현해 주세요.

A Field of Flowers 몽글몽글 꽃밭

오일 파스텔을 둥글게 굴려 몽글몽글하게 피어난 꽃밭을 그려볼게요.
명확한 꽃의 형태가 없어도 완성되는 꽃밭을 함께 만들어 보세요.

완성 작품을
그리는 과정을
영상으로 함께 할 수 있어요!

영상 클래스

Class Point

✔ 오일 파스텔 색감의 조합만으로 꽃밭을 그릴 수 있어요.

✔ 예시 그림과 다른 나만의 색상 조합을 시도해 보세요.

1 ●**113** 철쭉 색으로 동글동글한 꽃잎을 연상하며 여러 개의
동그라미 형태를 모아서 그려주세요.

2 ●**114** 라벤더 색으로 먼저 그린 꽃잎 사이에 크고 작은
동그라미를 화면의 여기저기에 배치해서 그려 넣어 주세요.

✦**TIP** 같은 색상이 규칙적으로 배치되지 않도록 유의해 주세요.

Color Chip

화원 오일 파스텔

● **106** 민들레 ● **113** 철쭉 ● **114** 라벤더
● **127** 분홍 ● **146** 쑥 ○ **161** 어린연두

문교 오일 파스텔 대체 색상

● 204 Golden Yellow ● 210 Purple ● 283 Royal Purple
● 277 Light Pink ● 233 Olive ○ 304 Lemon Green

3 ●**106** 민들레 색을 사용해 같은 방법으로 먼저 그린 꽃잎
사이에 동그란 꽃잎들을 배치해 주세요.

4 ●**127** 분홍 색으로도 마찬가지고 앞서 그린 꽃잎 사이에
꽃잎들을 그려 넣어 주세요.

5 ●146 쑥 색으로 앞에서 그린 몽글몽글 꽃들을 피해
배경을 채워 주세요.

6 ●161 어린연두 색으로 꽃잎과 배경의 경계에 잎을 그려
주듯이 색을 더해 보세요.

7 초록 잎을 그리면서 흐려진 꽃잎의 경계를 각각의 꽃잎
색을 사용해 명확히 덧칠해 주세요.

✦ **TIP** 이때도 오일 파스텔을 동글동글 굴려주면 표현이
풍부해집니다.

8 지금까지 꽃잎에 사용했던 색상들을 서로 다른 꽃잎에
교차해 칠해서 하이라이트와 음영을 표현하며 완성해
주세요.

March

Sun	Mon	Tue	Wed	Thu	Fri	Sat
		1	2	3	4	5
6	7	8	9	10	11	12
13	14	15	16	17	18	19
20	21	22	23	24	25	26
27	28	29	30	31		

Flower vase by the window
창가의 화병

여러분은 어떤 창을 갖고 싶으세요? 잎이 무성한 나무가 있는 풍경이 있는

창가에 놓여진 튤립 화병을 저와 함께 그려보고,

여러분이 갖고 싶은 창과 풍경도 응용해서 그려보세요.

완성 작품을
그리는 과정을
영상으로 함께 할 수 있어요!

Class Point

✔ 꽃을 그릴 때 색을 쌓아 꽃잎 한 장을 세심하게 표현하듯이 창과 창 너머의 풍경도 그려볼게요.

1 원하는 창의 모양과 화병의 구도를 스케치해 주세요.

2 　**190** 조선백자 색으로 창틀을 모두 칠해 준 뒤 ○**191**
안개자욱 색으로 창의 질감과 음영을 표현해 준다는
느낌으로 부분 부분 색을 더해줍니다.

Color Chip

화원 오일 파스텔

117 벚꽃놀이　●**126** 화원분홍　●**136** 쿠키

●**148** 깊은숲속　●**151** 화원연두　●**152** 녹차라떼

●**155** 올리브　**190** 조선백자　○**191** 안개자욱

●**192** 회

문교 오일 파스텔 대체 색상

● 279 Millennial Pink　　● 281 Light Pink　　● 310 Caramel

● 230 Dark Green　　● 302 Willow Green　　● 305 Chartreuse Green

● 298 Dark Sage　　○ 244 White　　● 249 Silver Grey

● 318 Cloud Grey

3 ●148 깊은숲속 색으로 창 너머의 배경을 채워
칠해주세요.

4 면봉으로 앞에서 칠해준 색의 면적을 문질러 펴 주세요.

5 ●126 화원분홍 색으로 튤립 꽃잎을 그려준 뒤, **117**
벚꽃놀이 색으로 꽃잎의 위쪽에 색을 더해서 입체감을
표현해 주세요.

6 ○191 안개자욱 색으로 화병의 테두리와 가운데만 형태와
질감의 느낌을 살려 색을 올려주세요.

7 ●152 녹차라떼 색으로 튤립의 잎사귀를 그려 주세요. 작은
 면적에 그려야 하기 때문에 한 번에 그리기보다는 다른
 종이에 여러 번 연습한 뒤 실전으로 옮겨주세요.

8 먼저 ●155 올리브 색으로 튤립의 잎을 더욱 풍성히
 채워주세요. 그리고 ●152 녹차라떼 색으로 화병 안에 점을
 찍듯이 색을 얹어 줄기를 그린 뒤, ○191 안개자욱 색을
 가로로 문질러 화병 안에 비친 줄기 표현을 해주세요.

 ✦ TIP ●155 올리브 색을 칠할 때는 과정 7에서 그린 잎의 남은
 공간을 채워준다는 느낌으로 잎을 추가해 주세요.

9 ●**136** 쿠키 색으로 창 안과 밖의 선반을 칠해주고, **117**
벚꽃놀이 색으로 블렌딩해서 표현을 풍부하게 만들어
주세요.

10 ●**151** 화원연두 색을 둥글게 굴려서 창밖의 나뭇잎을
표현해 주세요. 이미 칠해져 있는 바탕색과 자연스럽게
블렌딩하면 더 멋진 표현이 될 거예요.

11 ●192 회색으로 화병의 그림자, 창틀의 그림자에 색을
 더해서 디테일을 표현해 주세요.

12 마지막으로 190 조선백자 색으로 창틀의 모양을 깔끔히
 다듬어서 마무리해 주세요.

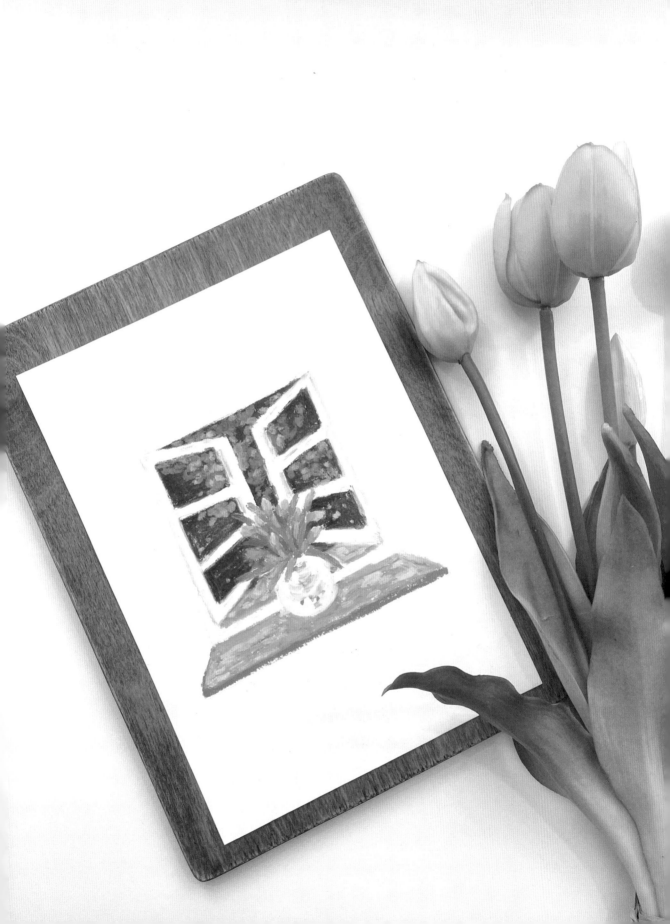

Lake side iris 호숫가의 붓꽃

잔잔한 호숫가에 핀 붓꽃을 상상해보세요. 챕터 2에서 배웠던 붓꽃의 표현을 기억하며,
하늘, 호수, 나무와 함께 그려 멋진 풍경을 완성해 볼게요.

완성 작품을
그리는 과정을
영상으로 함께 할 수 있어요!

Class Point

✔ 다른 요소들과 함께 꽃을 그려 풍경이 되는 과정을 배워보세요.

✔ 오일파스텔을 각을 세워 그리지 않고 넓은 면으로 그려 볼게요.

1 연필로 대략적인 그림의 구도와 모양을 스케치해 주세요.

2 ◯**181** 유리 색으로 하늘과 호수를 모두 연하게 채색해
주세요. ◯**189** 하양 색으로 하늘의 구름 모양을 만들어
덮어 칠해주세요.

✦**TIP** 비슷한 명도를 사용해야 수업 작품과 흡사하게 완성할
수 있으므로 유리를 대체할 적당한 색이 없다면 하양(화이트)만
사용해 주세요.

Color Chip

화원 오일 파스텔

● **106** 민들레 ● **114** 라벤더 ● **144** 잘익은아보카도

● **148** 깊은숲속 ◯ **149** 크림치즈 ● **151** 화원연두

● **152** 녹차라떼 ● **161** 어린연두 ● **172** 초록

181 유리 ◯ **189** 하양 ● **183** 청명한하늘

● **195** 목탄

문교 오일 파스텔 대체 색상

● 204 Golden Yellow ● 283 Royal Purple ● 235 Raw Umber
● 230 Dark Green 274 Cream ● 302 Willow Green
● 305 Chartreuse Green ● 304 Lemon Green ● 228 Grass Green
◯ 244 White *유리&하양 대체 ● 217 Sky Blue
● 248 Black

3 ●**152** 녹차라떼 색으로 숲이 있는 부분을 포슬포슬한
선으로 채워 칠한 뒤, 숲의 면적의 반만 ●**151** 화원연두
색으로 둥글게 굴려 잎 표현을 추가해 주세요.

✦ **TIP** 넓은 면적을 칠할 때는 오일 파스텔의 넓은 면을 사용해
주세요.

4 앞에서 남겨둔 숲의 빈 면적을 ●**161** 어린연두 색으로
둥글게 굴려서 잎을 표현하며 채워주세요.

5 ●114 라벤더 색으로 화면 앞쪽에 있는 붓꽃의 꽃잎을 그려
주세요.

6 ●152 녹차라떼 색으로 붓꽃의 잎을 길쭉하게 그려주세요.

7 ●172 초록 색으로 붓꽃 주변의 남은 여백을 줄기 모양과
비슷하게 길쭉한 선을 그어 채워주세요.

8 ●148 깊은숲속 색으로 그림의 초록 부분에 전체적으로
깊이를 더해줄 거예요. 과정 6에서 채운 붓꽃 주변에 선으로
색을 더하고, 뒤쪽 숲에도 둥글둥글 나뭇잎을 추가로 표현해
주세요.

9 ●106 민들레 색으로 붓꽃 중심에 색을 넣어 꽃잎의
 중앙의 무늬를 표현해 주세요. ○181 유리 색으로 붓꽃이
 핀 자리의 물결도 표현해 주세요. 붓꽃의 줄기를 살짝
 덮으며 문질러 주면 자연스럽게 붓꽃이 물에 잠긴 듯한
 표현이 완성된답니다.

10 하늘 윗부분에 ●183 청명한하늘 색으로 색을
 더해주세요. 하늘이 비친 호수에는 잔잔한 느낌을
 표현하기 위해 같은 색으로 짧은 선을 연하게 그어 주고,
 나머지 부분은 ●152 녹차라떼 색으로 숲이 물에 비친
 표현을 하기 위해 짧은 선을 연하게 그어주세요.

 ✦TIP 물결 표현을 위해 꼭 가로로 선을 그어주세요.

11 ●**144** 잘익은아보카도 색으로 숲의 나뭇가지를 그려주고,
●**195** 목탄 색으로 숲과 붓꽃에 깊이를 더욱 표현해 줄 수
있는 점과 선을 추가해 주세요.

12 ○**149** 크림치즈 색으로 숲, 호수, 붓꽃밭에 점을 찍어
풍경이 빛나는 듯한 디테일을 더해서 완성해 주세요.

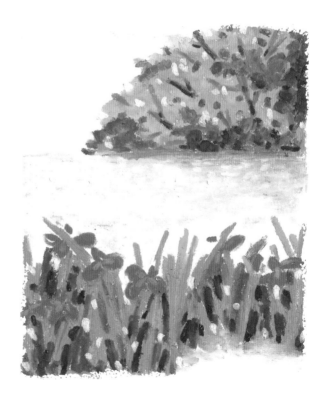

Winter Birch Forest

자작나무 숲의 겨울

지금까지는 푸르른 식물들을 그려왔어요.
이번 수업에서는 하얀 눈이 소복이 쌓인 한겨울의 자작나무 숲을 그려 볼게요.

완성 작품을
그리는 과정을
영상으로 함께 할 수 있어요!

Class Point

∨ 푸른 색이 아닌 색감으로 식물을 표현해 볼게요.

∨ 새로운 색감을 적극적으로 사용해서 식물을 그릴 수 있어요.

1 ○**191** 안개자욱 색으로 긴 선을 그려 자작나무 숲을 표현해
주세요. 뒤쪽에 있는 나무는 얇은 선을 그어서 표현 할 수
있어요.

2 같은 색상으로 나무의 그림자를 그려볼게요. 나무의 아래
끝부터 오른쪽 사선으로 늘어지는 그림자의 형태를 표현해
주세요.

Color Chip

화원 오일 파스텔

● **134** 삶은땅콩　○ **191** 안개자욱　● **192** 회

문교 오일 파스텔 대체 색상

● 238 Ochre　● 249 Sliver Grey　● 318 Cloud Grey

3 ●**192** 회색으로 얇은 선을 이용해 나무의 오른쪽 옆
부분에 색을 추가해서 음영을 만들어 주세요. 그리고 나무가
땅에 닿는 부분부터 그림자의 출발 부분도 진한 색을
추가해 주세요.

4 같은 색으로 멀리 있는 숲을 표현해 볼게요. 멀리 바닥
선을 정해 두고, 안개로 흐려진 숲을 상상하며 점을 찍어
그려주세요.

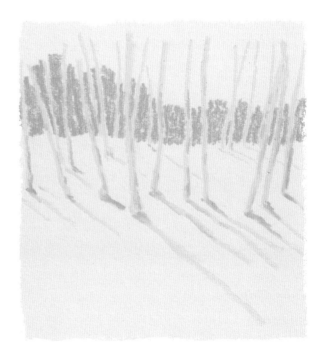

5 ○**191** 안개자욱 색으로 앞에서 그린 숲과 맞닿은 나무
부분과 하늘과 맞닿은 숲 부분을 자연스럽게 문질러 주세요.
새하얀 드로잉을 더욱 돋보이게 하기 위해 ●**134** 삶은땅콩
색으로 화면 전체에 점을 콕콕 찍어 드로잉을 완성해
주세요.

✦**TIP** 멀리 있는 나무는 묘사를 생략해도 괜찮아요!

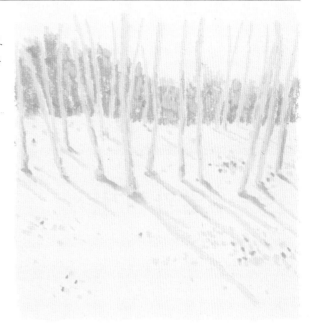

6 연필로 짧은 선을 간결하게 써서 자작나무의 결을 표현하여
자작나무 풍경을 완성해 주세요.

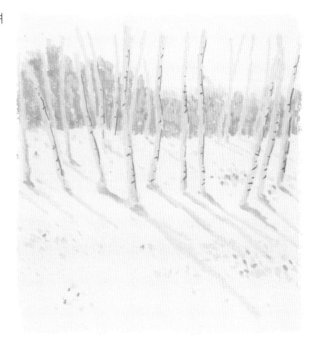

Chapter
4

작은 소품과 먹거리

내 곁에 있는 일상적인 사물들을 그려 보고 싶을 때가 있죠. 가방 안에 들어있는
소지품이나 책상 위에 굴러다니는 필기구, 맛있게 먹었던 음식들....
사진을 찍어 기록하는 것보다 직접 손으로 그림으로 남기면 훨씬 더 생생하게 오래도록
기억된답니다.
꽃을 오래 그리다 보면 과일이나 채소 같은 자연물을 그리는 것에 조금 더 익숙해지기도
해요. 지금까지 꽃을 열심히 그려왔다면 주변의 다른 소재도 다양하게 그려보는 시간을
가져보세요!

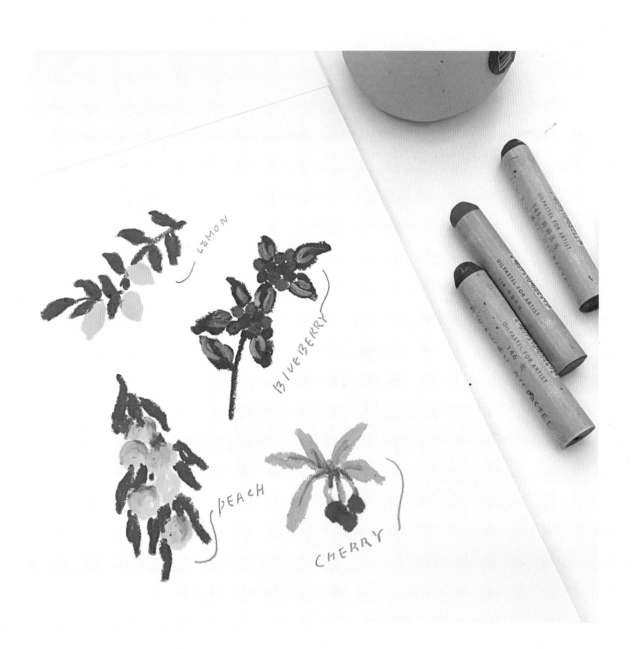

FIowerpots 화분

여러 가지 화분의 모양과 식물의 특징을 잘 조합해서
마치 식물을 직접 화분에 심듯이 그려보는 시간이에요.

완성 작품을
그리는 과정을
영상으로 함께 할 수 있어요!

Class Point

✔ 화분의 모양과 식물의 특징이 잘 어울리는지 고려하며 그려보세요.

✔ 초록 계열의 색을 다양하게 사용해 보세요.

1 ●**140** 메밀 색으로 편하게 슥슥 칠하는 드로잉의 느낌을
살려 화분을 그려주세요.

✦**TIP** 사각형이 비뚤어져도 괜찮아요!

2 ●**164** 허브농장 색을 사용해 뾰족뾰족한 식물의 잎을
그려볼게요. 짧은 선과 긴 선을 불규칙적으로 그어보세요.

Color Chip

화원 오일 파스텔

● **102** 고구마라떼 ● **136** 쿠키 ● **140** 메밀

● **143** 나뭇가지 ● **144** 잘익은아보카도 ● **147** 소나무

● **152** 녹차라떼 ● **164** 허브농장 ● **185** 머드축제

문교 오일 파스텔 대체 색상

● 203 Orangish Yellow ● 310 Caramel ● 309 Pastel Brown

● 236 Brown ● 235 Raw Umber ● 230 Dark Green

● 305 Chartreuse Green ● 296 Light Moss Green

● 270 Green Grey

3 ●**147** 소나무 색으로 잎 사이사이의 음영을 표현해
주세요.

4 다시 ●**164** 허브농장 색으로 과정 **3**에서 그린 음영 표현을
자연스럽게 문질러 색을 블렌딩해 주세요.

5 ●143 나뭇가지 색으로 항아리 모양의 화분을 그려볼게요.
완벽한 항아리의 형태가 아니어도 괜찮으니 자유롭고
편하게 그려주세요.

6 ●152 녹차라떼 색을 동글동글 굴려 잎을 그린 뒤, 줄기를
그어주세요.

7 ●152 녹차라떼 색으로 계속 같은 방법으로 잎을 추가해
 보세요. 풍성한 화분이 완성될 거예요.

8 ●136 쿠키 색으로 이번에는 납작한 화분을 그려볼게요.

9 ●**147** 소나무 색으로 뾰족하고, 높게 뻗은 굵은 잎을
그려주세요.

✦**TIP** 앞에 있는 잎부터 그려나가면 잎의 앞과 뒤를 쉽게 구분할
수 있어요.

10 ●**102** 고구마라떼 색으로 잎의 가장자리를 문질러
보세요. 하나의 잎 안에 여러 가지 색을 가진 모양을 표현할
수 있어요.

11 ●**185** 머드축제 색을 사용해 둥근 화분을 그려볼게요.
동그라미를 그리고 화분의 입구는 일자로 선을 그어서
표현해 주세요.

12 ●**144** 잘익은아보카도 색으로 줄기에서 뾰족하게
피어나는 잎을 그려주세요.

　◆ **TIP** 줄기에서 뻗어 나오는 잎이 대칭되지 않도록 유의해
주세요.

13 계속 ●144 잘익은아보카도 색으로 먼저 그린 잎 뒤로 줄기를 더 추가하고 잎을 달아주세요. 빈 공간에 잎을 마음껏 추가할 수 있어요.

✦**TIP** 잎과 줄기의 앞뒤 배치를 잘 계획해서 그려주세요.

14 ●144 잘익은아보카도 색으로 이번에는 낮고 둥근 화분을 그려주세요.

15 ●**164** 허브농장 색으로 동글동글하고 길쭉한 원형을
연결해서 주렁주렁 피어나는 넝쿨 잎을 표현해 보세요.

16 ●**164** 허브농장 색으로 길게 늘어진 잎을 추가해 화분을
완성해 주세요.

ZZ PLANT
don't touch me
don't even
LOOK AT ME....

I cup of water
once a week
or when soil
is dry

SNAKE PLANT
1/2 cup of water
once a week

August

Sun	Mon	Tue	Wed	Thu	Fri	Sat
	1	2	3	4	5	6
7	8	9	10	11	12	13
14	15	16	17	18	19	20
21	22	23	24	25	26	27
28	29	30	31			

Donuts 도넛

각양각색의 도넛을 어떻게 표현하는지 배우고
여러 가지 맛을 가진 도넛들을 모아서 하나의 그림을 완성해 보세요.

▶

완성 작품을
그리는 과정을
영상으로 함께 할 수 있어요!

Class Point

✔ 작은 그림을 모아서 큰 그림이 되도록 구성해 보세요.

✔ 작은 사물을 그릴 때는 간단한 터치로도 다양한 표현이 가능해요.

1 ●**105** 금잔화 색으로 기본 도넛 모양을 그려주세요. 원을
그릴 때는 완벽한 동그라미가 아니어도 괜찮아요.

2 ●**102** 고구마라떼 색으로 도넛의 윗면을 밝혀
하이라이트를 표현하고 오리지널 도넛을 완성합니다.

Color Chip

화원 오일 파스텔

101 마늘 ● **102** 고구마라떼 ● **105** 금잔화

● **118** 솜사탕 ● **125** 코스모스 ● **143** 나뭇가지

● **152** 녹차라떼 ○ **189** 하양

문교 오일 파스텔 대체 색상

243 Pale Yellow 203 Orangish Yellow 251 Dark Yellow
279 Millennial Pink 257 Cold Pink 236 Brown
305 Chartreuse Green 244 White

3 ● **118** 솜사탕 색으로 두 번째 도넛의 딸기 크림을
표현합니다.

4 ● **105** 금잔화 색으로 딸기 크림 둘레에 도넛의 테두리를
표현하고, 다시 ● **118** 솜사탕 색으로 딸기 크림의 테두리를
정리해서 딸기 크림 도넛을 완성합니다.

5　●**105** 금잔화 색으로 과정 **1**과 같이 기본 도넛 모양을
　　그려주세요.

6　◉**101** 마늘 색으로 설탕 시럽을 묻힌 듯 반짝이는 표면을
　　묘사하기 위해 윗면에 색을 덧칠해 줍니다.

7 ●105 금잔화 색으로 다시 한번 기본 도넛을 그립니다.

8 ●152 녹차라떼 색을 얹어서 녹차 크림을 표현하고,
　●105 금잔화 색을 사용해 도넛의 테두리를 정리해
　주세요.

9 ●105 금잔화 색으로 기본 도넛을 또 그려주세요.

10 ○189 하양 색으로 설탕 파우더를 듬뿍 표현해 줍니다.

11 ●143 나뭇가지 색으로 점을 콕콕 찍어 도넛 위에 올린
초코칩을 표현해 주세요.

12 ●105 금잔화 색으로 마찬가지로 기본 도넛을 그립니다.

13 ●**143** 나뭇가지 색으로 초코 크림을 표현하고, ●**105** 금잔화 색으로 테두리를 정리해 주세요.

14 이번에는 크림을 먼저 그려볼게요. ○**189** 하양 색으로 진한 크림을 그려주세요.

15 ●**105** 금잔화 색으로 크림 안쪽과 바깥쪽 원을 그려
도넛을 완성합니다.

16 세 번째로 그렸던 도넛(과정 **5~6**)과 같은 도넛을 한 번
더 그려볼게요. ●**105** 금잔화 색과 **101** 마늘 색을
사용해서 그려주세요.

17 ●105 금잔화 색으로 마지막 기본 도넛을 그려줍니다.

18 ●125 코스모스 색을 올려 더 진한 딸기 크림을 표현해서
도넛을 완성해 주세요.

Chocolate Cake 초콜릿 케이크

제빵사가 된 기분으로 모카 크림과 초콜릿 빵 시트로 만들어진

진한 초콜릿 케이크를 그림으로 만들어 볼게요.

완성 작품을
그리는 과정을
영상으로 함께 할 수 있어요!

Class Point

✔ 오일 파스텔로 스케치 선을 그려서 그림을 완성하는 연습을 해보세요.

1 ●**136** 쿠키 색으로 케이크 조각이 모인 형태의 스케치
 선을 그려주세요.

2 ●**143** 나뭇가지 색으로 초콜릿 케이크의 단면을
 입체적으로 보여주는 선으로 그려볼게요.

Color Chip

화원 오일 파스텔

● **114** 라벤더 ● **116** 자색고구마 ◍ **119** 아기돼지

● **136** 쿠키 ● **143** 나뭇가지

문교 오일 파스텔 대체 색상

● 283 Royal Purple ● 211 Lilac ● 279 Millennial Pink

● 310 Caramel ● 236 Brown

3 ●143 나뭇가지 색으로 케이크의 빵 단면을 포슬포슬한
선으로 칠해주세요.

4 ●136 쿠키 색으로 빵 단면 위에 두 줄의 선을 평행하게
그어 시트 사이의 모카 크림을 표현해 주세요.

5 ●143 나뭇가지 색으로 케이크의 양쪽 옆면을 마저 칠해서
입체적인 모양을 완성해 줍니다.

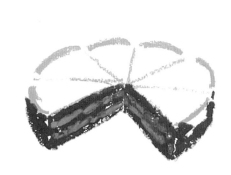

6 ●136 쿠키 색으로 케이크의 윗면 크림도 칠해주세요.

7 ●**143** 나뭇가지 색으로 케이크의 조각 사이도 얇은 선으로
채워요.

8 ●**119** 아기돼지 색으로 케이크의 윗면에 밝은 부분을
칠해보세요. 평평했던 케이크의 입체감이 느껴져요.

9 ●116 자색고구마 색으로 케이크 조각 위에 체리를 하나씩 엎듯이 동그라미를 그려주세요.

10 ●114 라벤더 색으로 체리에 입체감을 더해주세요.

11 ●143 나뭇가지 색으로 'choco cake'를 써서 그림을
완성해 볼게요. 오일 파스텔의 끝이 뭉툭하기 때문에
글씨를 여러 번 연습한 뒤 그림 밑에 옮겨 써 주세요. 물론
다른 글씨를 써서 장식해도 좋아요!

Mandarin Tree 귤 나무

여러 종류의 식물과 화분을 함께 그렸던 수업을 떠올리면서 귤 나무를 그려볼게요.
이것을 활용해 열매가 맺히는 다양한 나무들도 그릴 수 있어요.

완성 작품을
그리는 과정을
영상으로 함께 할 수 있어요!

Class Point

✓ 3가지 초록 계열의 색으로 간단하게 음영 표현을 해볼게요.
✓ 식물 또는 과일 등의 자연물을 그리는 것을 반복하며 다양하게 활용해 보세요.

1 ●**107** 귤 색으로 열매를 동글동글 그려 주세요. 이때 귤의
모양이 규칙적으로 나열되지 않도록 주의해 주세요.

2 ●**145** 화원초록 색으로 귤 주변으로 잎을 그려주세요.

Color Chip

화원 오일 파스텔

● **106** 민들레 ● **107** 귤 ● **136** 쿠키 ● **143** 나뭇가지

● **145** 화원초록 ● **148** 깊은숲속 ● **162** 여름잔디

문교 오일 파스텔 대체 색상

| ● 204 Golden Yellow | ● 205 Orange | ● 310 Caramel | ● 236 Brown |
| ● 232 Moss Green | ● 230 Dark Green | ● 241 Light Olive | |

3 ●145 화원초록 색으로 줄기에 무성히 피어난 잎들을
 그려주세요.

4 계속 ●145 화원초록 색을 사용해 귤과 귤 사이의 빈
 공간도 잎들로 풍성하게 채워주세요.

5 ●148 깊은숲속 색으로 잎을 채우고 남은 공간에 더 짙은
잎을 그려주세요.

+ **TIP** 잎과 잎 사이의 공간에 더 진한 초록 계열의 색을 사용해
주면 깊이가 표현되어 음영의 역할을 할 수 있어요.

6 ●143 나뭇가지 색으로 튼튼한 나무를 그려주세요.

7 ●**136** 쿠키 색으로 화분을 그려 줄게요. 화분은 깔끔히
 채워 칠할 필요 없어요. 화분의 형태만 단순히 표현해
 주어도 된답니다.

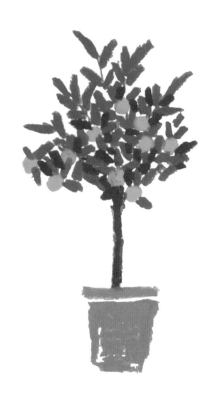

8 ●**162** 여름잔디 색으로 잎의 빈자리에 밝게 빛나는
 잎을 점으로 표현해 주고, ●**106** 민들레 색으로 귤의
 가장자리를 정리해 그림을 완성해 주세요.

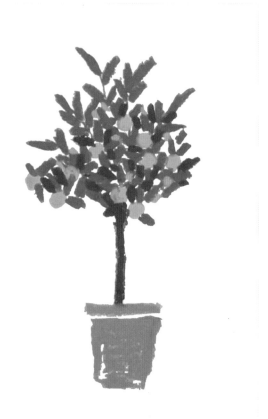

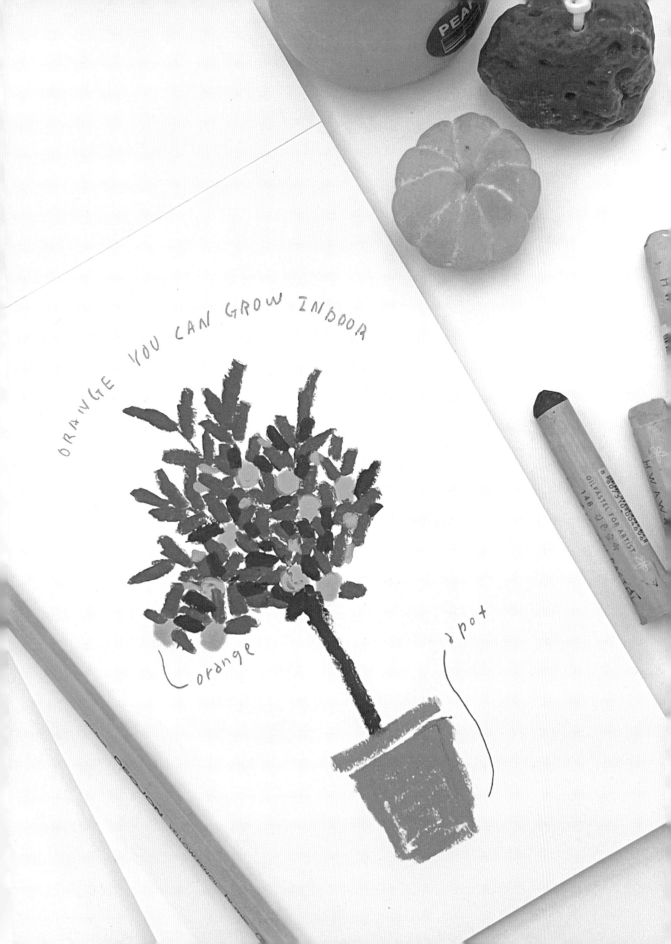

Fruits 과일

폴잎 사이로 꽃잎이 피어나듯이 맺히는 과일을 그려볼게요.
주렁주렁 탐스럽게 열린 과일나무를 여러 개 함께 그려내면 멋진 드로잉 작품이 될 거예요.

완성 작품을
그리는 과정을
영상으로 함께 할 수 있어요!

Class Point

✔ 여러 가지 과실수를 그려보세요.

✔ 작품에 글씨를 추가해서 근사한 드로잉 작품을 완성해 주세요.

1 ●104 은행잎 색으로 한쪽은 둥글고 반대쪽은 살짝 뾰족한
모양을 하고 있는 레몬을 그려볼게요.

2 ●105 금잔화 색으로 레몬의 한쪽 가장자리에 음영을
더해주세요.

Color Chip

화원 오일 파스텔

[레몬 Lemon]

● **104** 은행잎　● **105** 금잔화　● **145** 화원초록

문교 오일 파스텔 대체 색상

● 202 Yellow　● 251 Dark Yellow　● 232 Moss Green

3 ●**145** 화원초록 색으로 레몬 나무의 가지를 그려주세요.

4 ●**145** 화원초록 색으로 가지에서 피어나는 잎들을
풍성하게 그려주세요.

5 ●178 청바지 색으로 동글동글 블루베리 열매를 표현해
 주세요.

6 ●115 붓꽃 색으로 열매를 더해서 색을 풍성하게 만들어
 주세요.

Color Chip

화원 오일 파스텔

[블루베리 Blue berry]

●115 붓꽃 ●146 쑥 ●162 여름잔디
●178 청바지

문교 오일 파스텔 대체 색상

●283 Royal Purple ●233 Olive ●241 Light Olive
●219 Prussian Blue

7 ●146 쑥 색으로 나뭇가지와 피어나는 잎을 그려주세요.

8 ●162 여름잔디 색으로 잎에 디테일을 더해주면
 블루베리가 완성돼요.

9 ●**129** 살구 색으로 복숭아가 주렁주렁 매달려 있는
모양으로 배치해 그려주세요.

> ✦**TIP** 열매의 모양이 좌우 대칭되지 않도록 유의해 주세요.

10 ●**112** 진분홍 색을 복숭아 열매 위에 물감을 짜듯이 톡톡
점을 찍어 칠해주세요.

Color Chip

화원 오일 파스텔

[복숭아 Peach]

●**112** 진분홍　◯**129** 살구　●**145** 화원초록

문교 오일 파스텔 대체 색상

| ●259 Deep Magenta　●240 Salmon　●232 Moss Green

11 ●**129** 살구 색을 다시 사용해 앞에서 칠한 진분홍 색을
 펴 바르듯 블렌딩해서 복숭아의 질감과 입체감을 표현해
 줍니다.

12 ●**145** 화원초록 색으로 짧은 선을 여러 개 긋는 느낌으로
 복숭아 잎을 풍성하게 그려보세요.

13 ●**110** 루돌프코 색으로 체리 열매를 그려주세요.

14 ●**161** 여름잔디 색으로 체리 줄기를 그려볼게요.

✦**TIP** 오일 파스텔로는 얇은 선을 긋기 어렵기 때문에 선이 두꺼워지지 않도록 다른 종이에 연습 후에 시도해 보세요!

Color Chip

화원 오일 파스텔

[체리 Cherry]

●**110** 루돌프코 ●**145** 화원초록 ○**161** 여름잔디

문교 오일 파스텔 대체 색상

● 208 Scarlet ● 232 Moss Green ● 241 Light Olive

15 같은 색으로 체리의 잎을 한 지점에서 뻗어 나오는 모양으로 그려주세요.

16 ●**145** 화원초록 색으로 잎 위에 잎맥을 추가해 보세요.

17 마지막으로 연필로 과일의 이름을 적어보세요. 근사한
드로잉이 완성될 거예요.

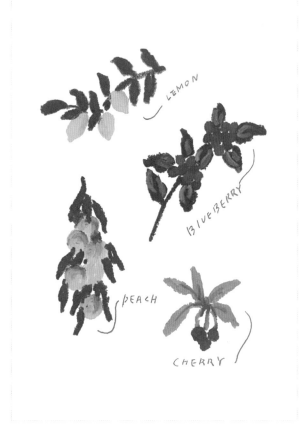

Vegetable 채소

채소는 꽃과 같은 자연물이기 때문에 지금까지 배웠던 표현들을 활용해서
충분히 쉽게 그려낼 수 있는 소재에요. 다양한 색을 사용해 알록달록한 채소를 그려보세요.

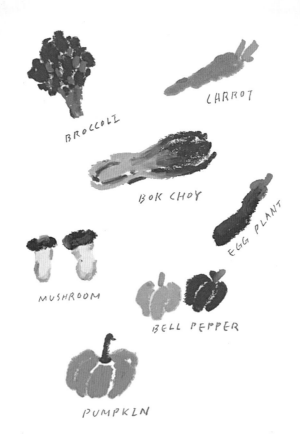

BROCCOLI

CARROT

BOK CHOY

EGG PLANT

MUSHROOM

BELL PEPPER

PUMPKLN

완성 작품을
그리는 과정을
영상으로 함께 할 수 있어요!

영상 클래스

Class Point

✔ 오일 파스텔의 매력을 살려 여러 가지 채소의 형태를 표현해 보세요.

✔ 복잡한 형태를 단순하게 표현하는 방법을 배워보세요.

| 브로콜리 Broccoli **|**

1 ●**145** 화원초록 색으로 브로콜리의 작고 몽글몽글한 잎을
점을 찍듯 그려주세요.

2 ●**152** 녹차라떼 색으로 브로콜리 잎 사이를 채워주고, 줄기
부분을 표현해 보세요.

Color Chip

화원 오일 파스텔

[브로콜리 Broccoli]

● **145** 화원초록 ● **152** 녹차라떼

문교 오일 파스텔 대체 색상

● 232 Moss Green ● 305 Chartreuse Green

3 다시 ●145 화원초록 색으로 브로콜리의 잎 부분에
자연스럽게 작은 터치를 추가해서 디테일을 표현해 주세요.

4 연필이나 펜으로 'BROCCOLI'를 써서 마무리해 주세요.

5 ●**108** 감 색으로 당근의 몸통을 그려주세요.

✦**TIP** 왼쪽에서 오른쪽으로 갈수록 당근의 몸통이 통통해지도록 칠해주세요.

6 ●**109** 홍시한입 색으로 음영을 표현해 입체감을 추가해 보세요.

Color Chip

화원 오일 파스텔

[당근 Carrot]

● **108** 감 ● **109** 홍시한입 ● **162** 여름잔디

문교 오일 파스텔 대체 색상

● 206 Flame Red ● 275 Vibrant Orange ● 241 Light Olive

7 ●**162** 여름잔디 색으로 잘린 당근 줄기를 그려주세요.
짧은 선 3개 정도면 충분해요!

8 연필이나 펜으로 'CARROT'을 써서 마무리해 주세요.

9 ●145 화원초록 색으로 청경채의 잎을 그려주세요.
 정면에서 보이는 잎, 양옆의 잎, 총 3개의 잎이 보이도록
 그려보세요.

10 ●151 화원연두 색으로 청경채 밑동의 밝은 부분을
 그려주세요. 이때도 정면에서 보이는 잎, 양옆의 잎, 총
 3개의 잎이 보이도록 그려주세요.

Color Chip

화원 오일 파스텔

[청경채 Bok Choy]

●145 화원초록 ●151 화원연두

문교 오일 파스텔 대체 색상

●232 Moss Green ●302 Willow Green

11 다시 ●145 화원초록 색으로 밝은 잎 사이에 색을 더해서
줄기 부분이 갈라진 디테일을 표현해 주세요.

12 연필이나 펜으로 'BOK CHOY'를 써서 마무리해 주세요.

13 ●**177** 깊은바다 색으로 가지 몸통을 그려주세요. 당근은
끝으로 갈수록 뾰족해지지만 가지는 끝부분이 뭉툭해요.

14 ●**115** 붓꽃 색으로 가지의 윗면을 문질러서 입체감을
표현해 주세요.

Color Chip

화원 오일 파스텔

[가지 Eggplant]

● **115** 붓꽃 ● **152** 녹차라떼 ● **177** 깊은바다

문교 오일 파스텔 대체 색상

| ● 283 Royal Purple ● 305 Chartreuse Green ● 220 Sapphire Blue

15 ●**152** 녹차라떼 색으로 가지의 꼭지를 그려주세요.

16 연필이나 펜으로 'EGG PLANT'라고 쓰고 마무리해
주세요.

17 귀여운 새송이버섯을 그려볼게요. ●**134** 삶은땅콩 색으로
버섯의 테두리를 먼저 그려주세요.

18 **133** 캐슈넛 색으로 테두리 안쪽의 몸통 부분을
채워볼게요.

Color Chip

화원 오일 파스텔

[버섯 Mushroom]

133 캐슈넛 ●**134** 삶은땅콩 ●**143** 나뭇가지

문교 오일 파스텔 대체 색상

274 Cream ● 238 Ochre ● 236 Brown

19 ●143 나뭇가지 색으로 버섯의 머리 부분을 가볍게 색을 얹듯 칠해주세요.

20 ●134 삶은땅콩 색을 사용해 버섯 머리에 밝은 색을 더해 모양을 정리하고 질감을 표현해 주세요.

21 연필이나 펜으로 'MUSHROOM'을 써서 마무리해 주세요.

22 ●106 민들레 색으로 볼록볼록한 파프리카의 표현을
그려볼게요. 여러 장의 꽃잎을 간격을 두고 그렸던 것처럼
표현해 주세요.

23 ●162 여름잔디 색으로 파프리카의 꼭지를 그려주세요.

Color Chip

화원 오일 파스텔

[파프리카 Paprika]

● 106 민들레　● 110 루돌프코　● 162 여름잔디

문교 오일 파스텔 대체 색상

● 204 Golden Yellow　● 208 Scarlet　● 241 Light Olive

24 ●**110** 루돌프코 색으로 빨간 파프리카를 그려주세요.

25 ●**162** 여름잔디로 마찬가지로 꼭지를 그려주세요.

26 연필이나 펜으로 'BELL PEPPER' 또는 'PAPRIKA'라고
써서 마무리해 주세요.

27 **●108** 감 색으로 커다란 파프리카를 그리는 것처럼
호박을 표현해 보세요.

　◆**TIP** 파프리카와 비슷한 모양이지만 아랫면이 더 평평하고
둥그런 형태에요.

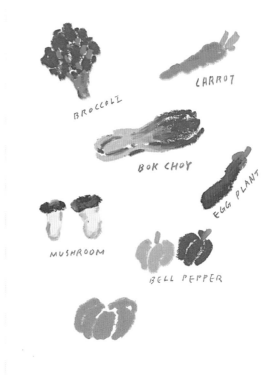

28 **●145** 화원초록 색으로 호박의 꼭지를 그려주세요.
호박의 꼭지는 파프리카보다 더 길어요.

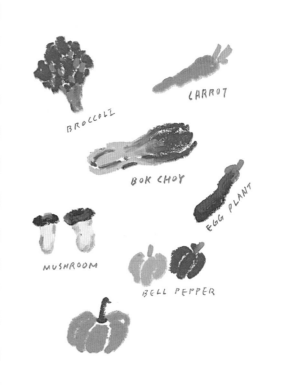

Color Chip

화원 오일 파스텔

[호박 Pumpkin]

●108 감　　**●145** 화원초록

문교 오일 파스텔 대체 색상

　●206 Flame Red　●232 Moss Green

29 연필이나 펜으로 'PUMPKIN'을 써서 완성해 주세요.

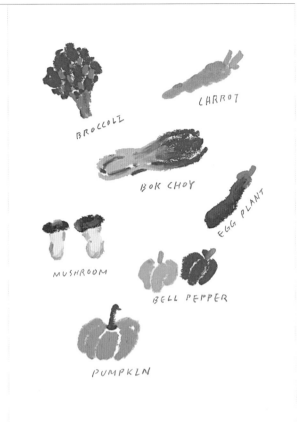

BROCCOLI

CARROT

BOK CHOY

EGG PLANT

MUSHROOM

BELL PEPPER

PUMPKIN

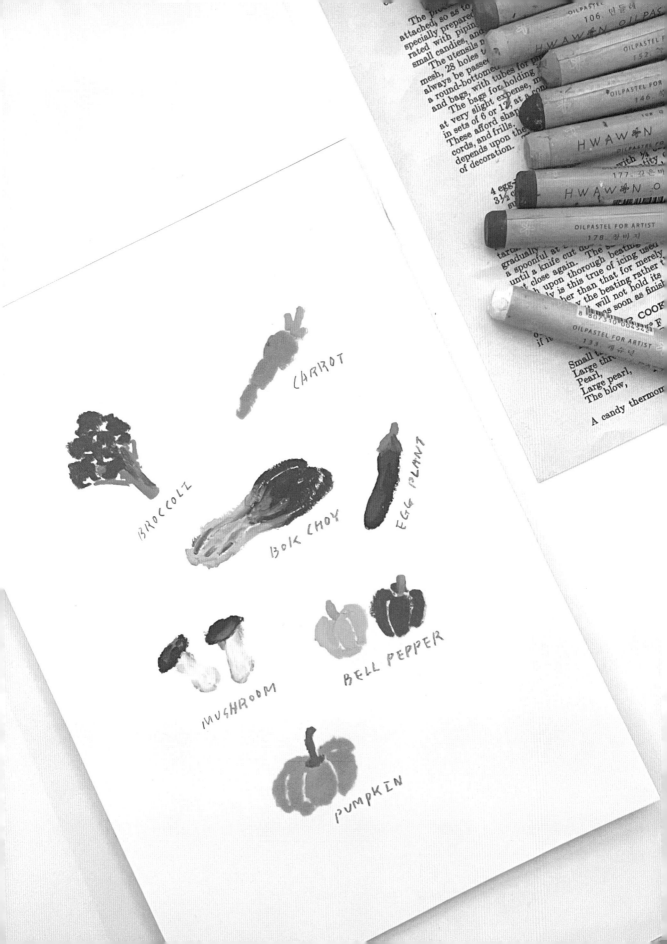

Class
7

Candle 캔들

겨울 분위기를 따뜻하게 물들여 주는 캔들을 모아서 그려볼까요?
테이퍼 캔들, 캔들 워머, 랜턴, 비즈왁스, 캔들 홀더, 티라이트를 모두 모아
하나의 드로잉으로 완성해 볼게요.

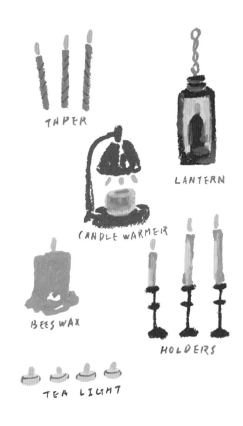

완성 작품을
그리는 과정을
영상으로 함께 할 수 있어요!

Class Point

✓ 따뜻한 무드의 색상을 조합해 보세요.
✓ 오일 파스텔로 사물을 그리는 아기자기한 매력을 느껴보세요.

1 ●**137** 회분홍 색으로 선으로 간단하게 테이퍼 캔들을
　그려볼게요.

2 ●**104** 은행잎 색으로 테이퍼 캔들 위에 불을 밝혀볼게요.
　아주 짧은 선을 긋는 느낌이에요.

Color Chip

화원 오일 파스텔

[테이퍼 캔들 Taper Candle]

● **104** 은행잎　　● **137** 회분홍

문교 오일 파스텔 대체 색상

| ● 202 Yellow　　● 317 Pastel Gray

3 연필로 테이퍼 캔들의 줄무늬를 그려 넣어 주세요.

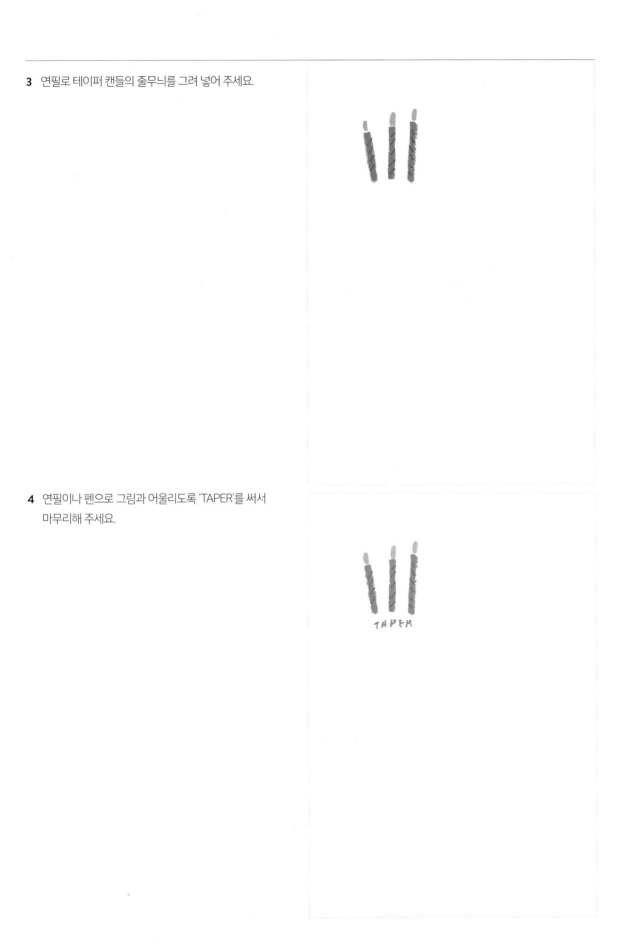

4 연필이나 펜으로 그림과 어울리도록 'TAPER'를 써서
마무리해 주세요.

5 ●**155** 올리브 색으로 캔들 워머를 그려 볼게요.

6 ●**137** 회분홍 색으로 워머 위에 놓인 캔들을 작게
그려주세요.

Color Chip

화원 오일 파스텔

[캔들 워머 Candle Warmer]

● **104** 은행잎　● **137** 회분홍

● **155** 올리브　　**181** 유리

문교 오일 파스텔 대체 색상

　● 202 Yellow　● 317 Pastel Gray
　● 298 Dark Sage　○ 244 White

7 **181** 유리 색으로 캔들을 감싸듯 블렌딩해 주세요.

8 ●**104** 은행잎 색으로 워머의 불빛을 표현해 볼게요.

9 ●**155** 올리브 색으로 캔들이 놓인 자리를 옆을 채워
칠하면 사물의 입체감을 표현할 수 있어요.

10 연필이나 펜으로 'CANDLE WARMER'라고 써서
마무리해 주세요.

11 ●144 잘익은아보카도 색으로 랜턴 박스를 그려주세요.
　　모양이 조금 비뚤어도 괜찮아요.

12 ●116 자색고구마 색으로 랜턴 안의 캔들 몸통을
　　그려주세요.

Color Chip

화원 오일 파스텔

[랜턴 Lantern]

● **104** 은행잎　● **116** 자색고구마
● **144** 잘익은아보카도　　**181** 유리　● **192** 회

문교 오일 파스텔 대체 색상

● 202 Yellow　● 211 Lilac
● 235 Raw Umber　○ 244 White　● 318 Cloud Grey

13 **●104** 은행잎 색으로 촛불을 더해 불이 켜진 캔들을
완성해 주세요.

14 **181** 유리 색으로 랜턴 박스 안쪽 캔들 주변을 칠해서
유리를 표현해 볼게요.

◆TIP 캔들을 피해 깔끔하게 칠하려 하지 않아도 돼요. 주변이
조금 번져도 괜찮아요. 오히려 멋진 유리의 표현이 될 수
있답니다.

15 ●192 회색으로 동그란 체인 모양을 그려서 랜턴의 고리를 표현해 보세요.

16 연필이나 펜으로 'LANTERN'이라고 쓰면 완성입니다.

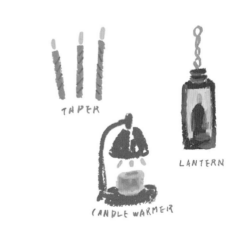

17 ●**105** 금잔화 색으로 비즈왁스를 원기둥 형태로 간단히
표현해 주세요. 안쪽을 꼼꼼히 칠하지 않아도 돼요.

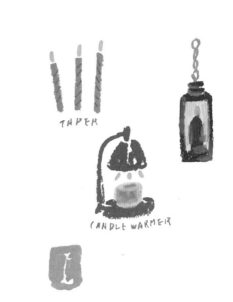

18 ●**106** 민들레 색으로 아래로 촛불에 녹아 흘러내린
모습을 그려보세요.

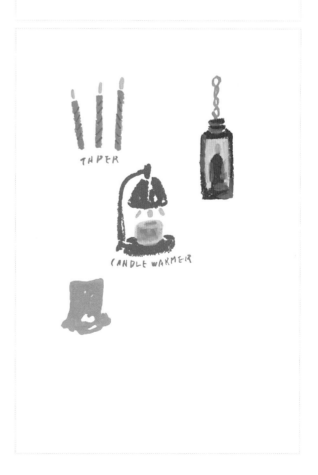

Color Chip

화원 오일 파스텔

[비즈왁스 Beeswax]

● **104** 은행잎　● **105** 금잔화　● **106** 민들레

문교 오일 파스텔 대체 색상

| ● 202 Yellow　● 251 Dark Yellow　● 204 Golden Yellow

19 ●104 은행잎 색으로 위에 촛불을 그려주면 녹아내리는
캔들이 더 실감 나게 느껴질 거예요.

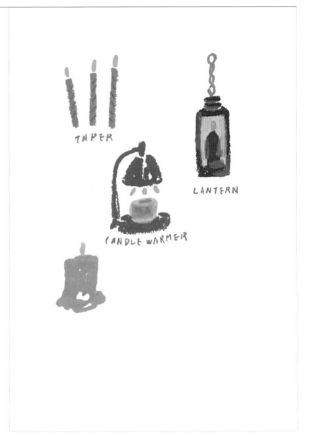

20 연필이나 펜으로 'BEESWAX'라고 써서 마무리해 주세요.

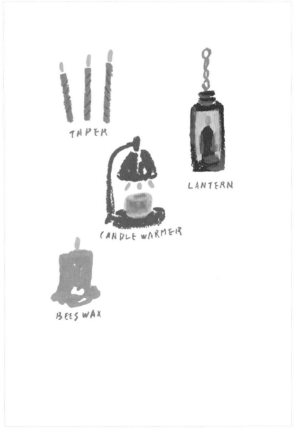

21 ●**144** 잘익은아보카도 색으로 테이퍼 캔들을 세워 둘 수 있는 홀더를 그려볼게요. 가로로 그은 짧은 선과 세로로 그은 얇은 선을 나란히 그려주세요.

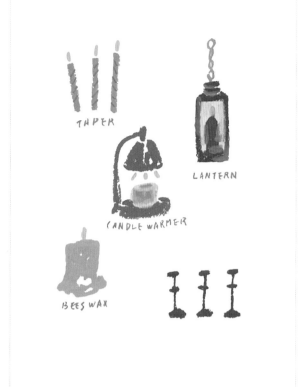

22 ○**191** 안개자욱 색으로 홀더 위에 세워진 테이퍼 캔들 3개를 그려주세요. 각각의 크기가 다르게 그리는 것을 추천해요.

Color Chip

화원 오일 파스텔

[캔들 홀더 Candle Holders]

● **104** 은행잎　● **144** 잘익은아보카도
○ **191** 안개자욱　● **192** 회

문교 오일 파스텔 대체 색상

| 202 Yellow | 235 Raw Umber |
| 249 Sliver Grey | 318 Cloud Grey |

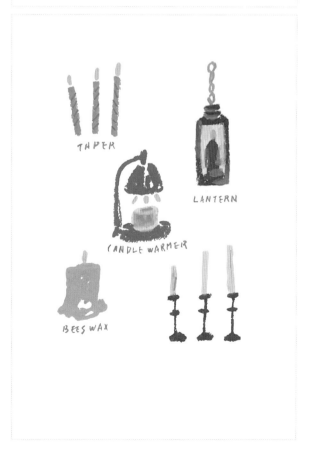

23 ●**192** 회 색으로 흘러내린 캔들을 표현해 주세요.

✦**TIP** 가장자리를 정리할 때는 최대한 오일 파스텔의 각을 세워 그려주고, 마음에 들지 않는다면 ●**191** 안개자욱 색으로 다시 자연스럽게 문질러 가려줄 수 있답니다!

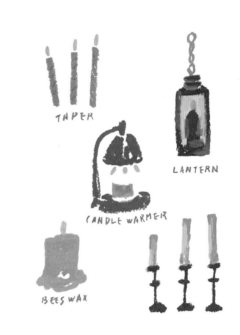

24 ●**104** 은행잎 색으로 캔들 위의 불꽃을 밝혀 주세요.

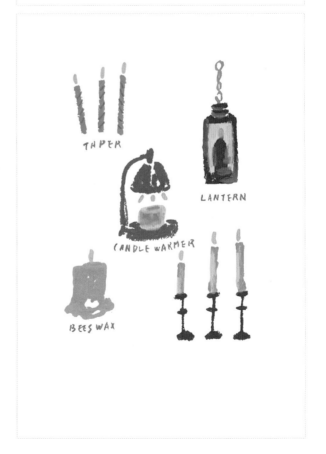

25 연필 또는 펜으로 'HOLDERS'라고 쓰고 완성해 주세요.

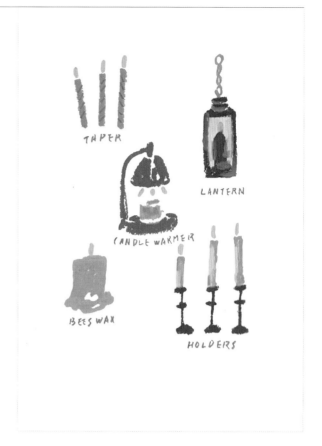

26 ○**191** 안개자욱 색으로 티라이트의 옆면을 줄지어
그려주세요.

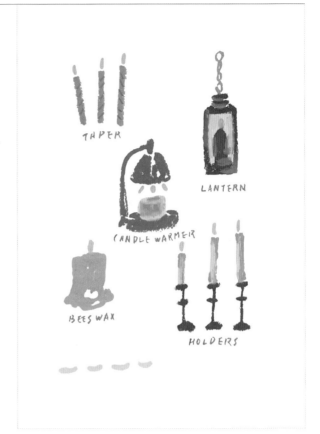

27 **190** 조선백자 색으로 티라이트의 윗면을 그려서
입체감을 표현해 주세요.

Color Chip

화원 오일 파스텔

[티라이트 Tealight]

⬤ **104** 은행잎　　◍ **190** 조선백자　○ **191** 안개자욱

문교 오일 파스텔 대체 색상

| ⬤ 202 Yellow　○ 244 White　⬤ 249 Sliver Grey

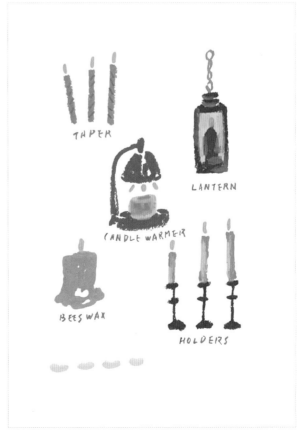

28 ●**104** 은행잎 색으로 촛불을 차례대로 켜주세요.

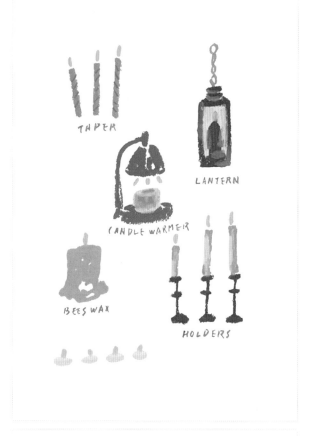

29 연필로 티라이트의 입체감을 더하는 라인을 그려주세요.

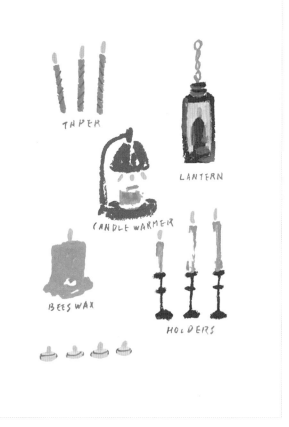

30 마지막으로 옆에 'TEA LIGHT'라고 글씨를 써서
완성합니다.

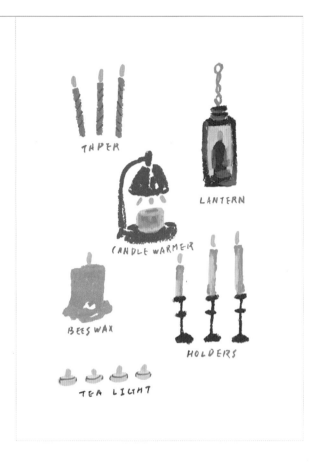

Christmas Wreath 크리스마스 리스

크리스마스를 위한 특별한 오너먼트가 없더라도 솔잎과 빨간 리본을
그림으로 표현하는 것만으로 클래식한 크리스마스 분위기의 그림을 그릴 수 있어요.
식물 그리기를 떠올리면서 리스를 그려볼게요.

완성 작품을
그리는 과정을
영상으로 함께 할 수 있어요!

Class Point

✔ 잎의 스케치가 명확하지 않아도 자유롭게 그릴 수 있도록 연습해 보세요

✔ 오일 파스텔의 끝부분을 이용해서 뾰족뾰족한 표현을 할 수 있어요.

1　●145 화원초록 색으로 동그란 가이드 선을 그리고 그
　위에 시계 반대 방향으로 돋아난 잎을 그립니다. 가이드 선
　양옆으로 잎을 달아줄게요.

　✦TIP　리스를 그리기 전에 동그란 가이드를 미리 그려주면
　리스의 둥근 형태를 유지하는 데 도움이 됩니다.

2　이번에는 뾰족한 잎을 그려볼 거예요. ●152 녹차라떼
　색으로 먼저 잎이 추가될 자리를 선으로 표시해 줄게요.
　먼저 그린 잎 사이사이에 위치를 정해주세요.

　✦TIP　잎의 위치를 정할 때 가이드 선의 오른쪽, 왼쪽, 가운데에
　불규칙적으로 자리 잡도록 신경 써 주세요.

Color Chip

화원 오일 파스텔

● **110** 루돌프코　● **143** 나뭇가지　● **145** 화원초록
● **147** 소나무　● **152** 녹차라떼

문교 오일 파스텔 대체 색상

● 208 Scarlet　● 236 Brown　● 232 Moss Green
● 230 Dark Green　● 305 Chartreuse Green

3 ●152 녹차라떼 색으로 앞에서 그린 선 위에 뾰족뾰족한 솔잎을 표현해 주세요. 오일 파스텔 끝의 각을 잘 이용해서 최대한 뾰족한 느낌을 살려 리스의 왼쪽 반만큼 먼저 그려주세요.

4 같은 색을 사용해 이제 오른쪽에 리스에도 뾰족한 잎을 마저 그려줄게요. 뾰족한 잎을 표현하기 위해 오일 파스텔의 새로운 각을 찾아서 그려주세요.

＋**TIP** 뾰족한 잎을 표현할 때는 오일 파스텔을 돌려가며 그려야 해요. 한쪽 각만 이용해서 그리면 끝부분이 닳아버려서 날카로운 선을 표현이 어렵기 때문이에요.

5 ●147 소나무 색의 깊은 색감을 이용해서 뾰족한 잎을
 리스 전체적으로 추가해 줄게요. 앞에서 그렸던 것처럼 먼저
 선으로 위치를 정해주세요.

6 계속 같은 색으로 꽂꽂이 하듯이 앞에서 그린 잎들
 사이사이로 뾰족한 잎을 추가해 주세요. 오일 파스텔 끝의
 각을 잘 살려서 날카롭게 표현해 보세요.

7 ●143 나뭇가지 색으로 잎 사이로 살짝 보이는 나뭇가지를
 그려주세요. 더욱 솔잎 가지의 느낌을 살려줄 수 있는
 포인트가 될 거에요.

8 ●110 루돌프코 색을 이용해서 리본을 그려줄 거에요.
 리본의 가운데 매듭을 그려주고 양 옆으로 예쁜 고리를
 만들어 주세요.

9 같은 색으로 리본 끈이 아래로 쳐진 모양을 상상하면서 자연스럽게 선으로 표현해 크리스마스 리스를 완성해 주세요.

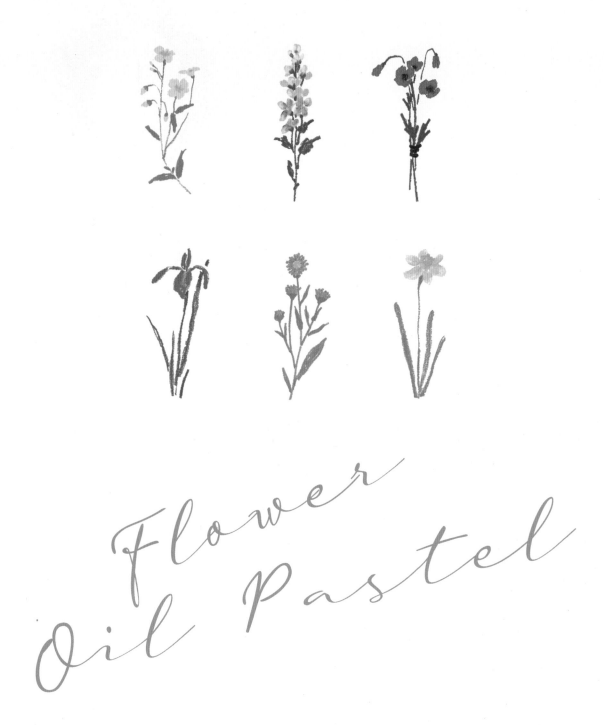

Flower
Oil Pastel

유칼립투스

Date.

장미

Date.

캐모마일

Date

프리지어

Date

산타소니아

칼랑꼴다

2월 분꽃

1월 카네이션

4월 스위트피

3월 수선화

6월 나리꽃

5월 은방울꽃

8월 클래디올러스

Date.

7월 델피니움

Date.

10월 마리골드

Date.

9월 쑥부쟁이

Date.

12월 포인세티아

Date.

11월 국화

Date.

봉긋봉긋 꽃밭

장미넝쿨

Date.

Date.

화분

Date

자작나무 숲의 겨울

Date

Date.

Date.

과일

귤 나무

Date.

Date.

크리스마스 리스

Date.